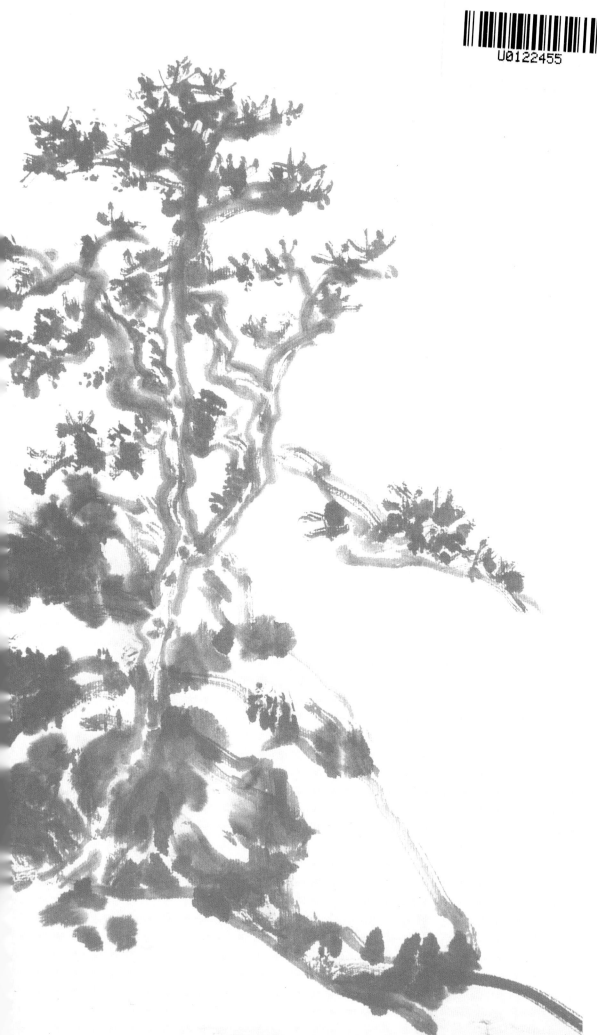

名家
课徒稿
临本

黄宾虹

山水摹古写生画谱

黄宾虹◎著

上海人民美术出版社

本套名家课徒稿临本系列，荟萃了从古代到近现代国画大家名家如黄公望、倪瓒、沈周、石涛、龚贤、黄宾虹、陆俨少、贺天健等的课徒稿，量大质精，技法纯正，是引导国画学习者入门的高水准范本。

本书荟萃了现代山水画大师黄宾虹先生大量的山水摹古画稿和山水写生画稿，搜集了他大量的山水精品画作，并配上相关画论，分门别类，汇编成册，以供读者学习借鉴之用。

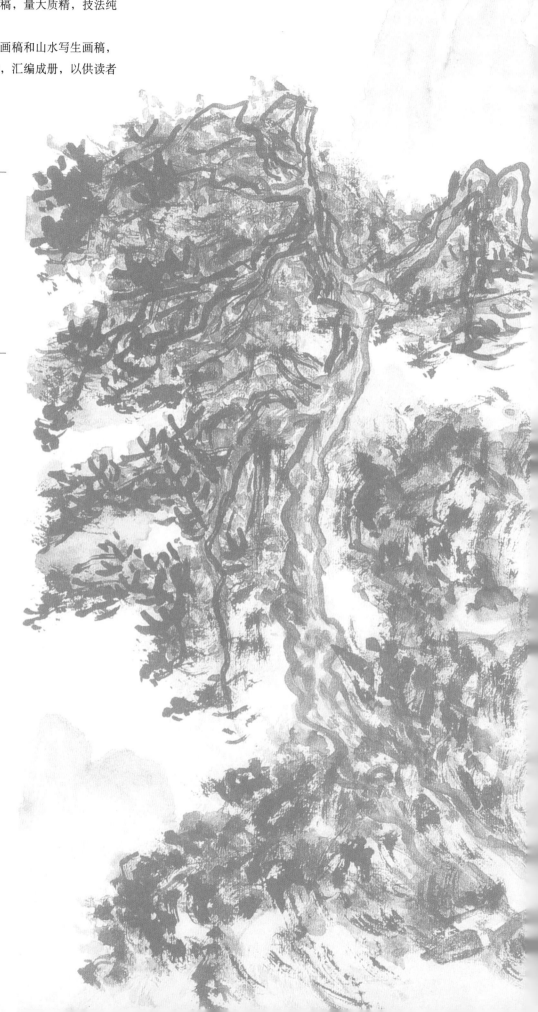

图书在版编目（CIP）数据

黄宾虹山水摹古写生画谱 ／ 黄宾虹著. —— 上海 ：上海人民美术出版社，2022.11
（名家课徒稿临本）
ISBN 978-7-5586-2356-1

Ⅰ.①黄… Ⅱ.①黄… Ⅲ.①山水画－写生画－作品集－中国－现代 Ⅳ.①J222.7

中国版本图书馆CIP数据核字（2022）第125765号

名家课徒稿临本

黄宾虹山水摹古写生画谱

著　者　黄宾虹

主　编　邱孟瑜

统　筹　潘志明

策　划　徐　亭

责任编辑　徐　亭

技术编辑　齐秀宁

美术编辑　于　茵　何雨晴

出版发行　上海人民美術出版社
　　　　　（上海市闵行区号景路159弄A座7楼）

印　刷　上海印刷（集团）有限公司

开　本　889×1194　1/12

印　张　7.33

版　次　2023年1月第1版

印　次　2023年1月第1次

书　号　ISBN 978-7-5586-2356-1

定　价　72.00元

目 录

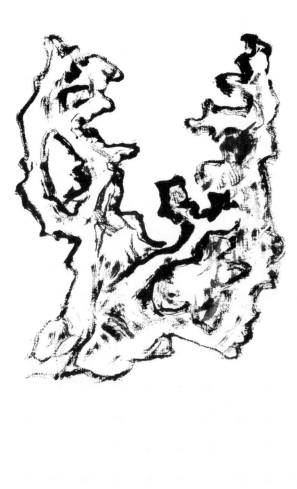

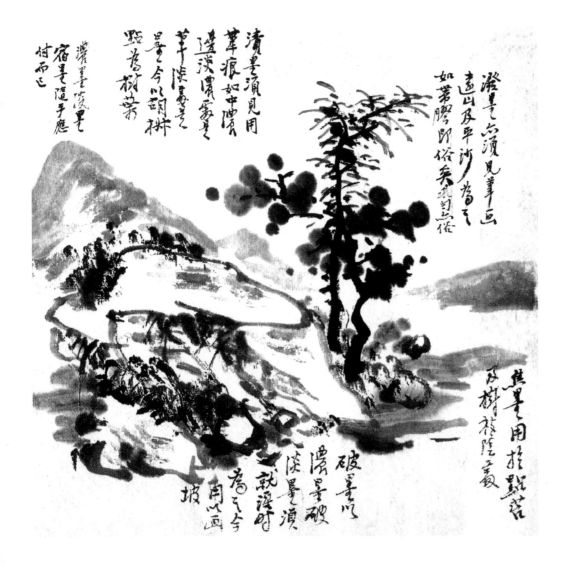

七墨法

黄宾虹将墨法总结出"浓墨、淡墨、破墨、泼墨、渍墨、焦墨和宿墨"七种，并在长期的创作实践中，将这些墨法灵活交替运用，呈浓密清厚、乱中有序之象。

一、浓墨法。晋唐之书，宋元之画，皆传数百年，墨色如漆，神气赖此以全。若墨之下者，用浓见水则沁散湮汗。唐宋画多用浓墨，神气尤足。

二、淡墨法。墨渖翁淡，浅深得宜，雨夜昏蒙，烟晨隐约，画无笔迹，是谓墨妙。元王思善论用墨，言淡墨六七加而成深，虽在生纸，墨色亦滋润。可知淡墨重叠，渲染干皴，墨法之妙，仍归用笔，先从淡起，可改可救。后人误会，笔法寝衰，良可胜叹。

三、破墨法。宋韩纯全论画石，贵要雄奇磊落，落墨坚实，凹深凸浅，乃为破墨之功。元代商蹏喜画山水，得破墨法。画用破墨，始自六朝，下逮宋元，诗词歌咏，时有言及之者。近百年来，古法尽弃，学画之子，知之尤鲜。画先淡墨，破以浓墨；亦有先用浓墨，以淡墨破之，如花卉钩筋，石坡加草，以浓破淡，今仍有之；浓以淡破，无取法者，失传久矣。

四、泼墨法。唐之王洽，泼墨成画，性尤嗜酒，多傲放于江湖间，每欲作图，必沉酣之后，解衣盘礴，先以墨泼幛上，因其形似，或为山石，或为林泉，自然天成，不见墨污之迹，盖能脱去笔墨畦町，自成一种意度。南宋马远、夏珪，得其仿佛。然笔法有失，即成"野狐禅"一派，不入赏鉴。学董、巨、二米者，多于远山浅屿用泼墨法，或加以胶，即无足观。

五、渍墨法。山水树石，有大浑点，圆笔点，侧笔点，胡椒点，古人多用渍墨，精笔法者苍润可喜，否则侏儒臃肿，成为墨猪，恶俗可憎，识者不取。元四家中，唯梅道人得渍墨法，力追巨然。明文徵明、查士标晚年多师其意，余颇寥寥。

六、焦墨法。于浓墨淡墨之间，运以渴笔，古人称为干裂秋风，润含春雨，视若枯燥，意极华滋，明垢道人独为擅长。后之学者，僵直枯槁，全无生趣，或用干擦，尤为悖谬。画家用焦墨，特取其界限，不足尽焦墨之长也。

七、宿墨法。近时学画之士，务先洗涤笔砚，研取新墨，方得鲜明。古人作画，往往于文词书法之余，漫兴挥洒，殊非率尔，所谓惜墨如金，即不欲浪费笔墨者也。画用宿墨，其胸次必先有寂静高洁之观，而后以幽淡天真出之。睹其画者，自觉躁释矜平。墨中虽有渣滓之留存，视之恍如青绿设色，但知其古厚，而忘为石质之粗砺。此境倪迁而后，唯渐江僧得兹神趣，未可语于修饰为工者也。

画法简言隅举

黄宾虹对画法自有一套与众不同的独到见解，道出了中国画用笔的真谛与要旨。

用笔之法有五：

一曰平。古称执笔必贵悬腕。三指撮管，不高不低，指与腕平，腕与肘平，肘与臂平，全身之力，运用于臂，由臂使指，用力平均，书法所谓如锥画沙是也。

二曰圆。画笔勾勒，如字横直，自左至右，勒与横同；自右至左，钩与直同。起笔用锋，收笔回转，篆法起讫。首尾衔接，隶体更变，章草右转，二王右收，势取全圆，即同勾勒。书法无往不复，无垂不缩，所谓如折钗股，圆之法也。

三曰留。笔有回顾，上下映带。凝神静虑，不疾不徐。善射者盘马变弓，引而不发。善书者笔欲向右，势先逆左。笔欲向左，势必逆右。算术中之积点成线，即书法如屋漏痕也。

四曰重。重者重浊，亦非重滞。米虎儿笔力能扛鼎，王麓台笔下金刚杵。点必如高山坠石，努必如弩发万钧。金至重也，而取其柔，铁至重也，而取其秀。

五曰变。李阳冰论篆书云，点不变谓之布棋，画不变谓之布算。丷点为水，灬点为火，必有左右回顾、上下呼应之势而成自然。故山水之环抱，树石之交互，人物之倾向，形状万变，互相回顾，莫不有情。

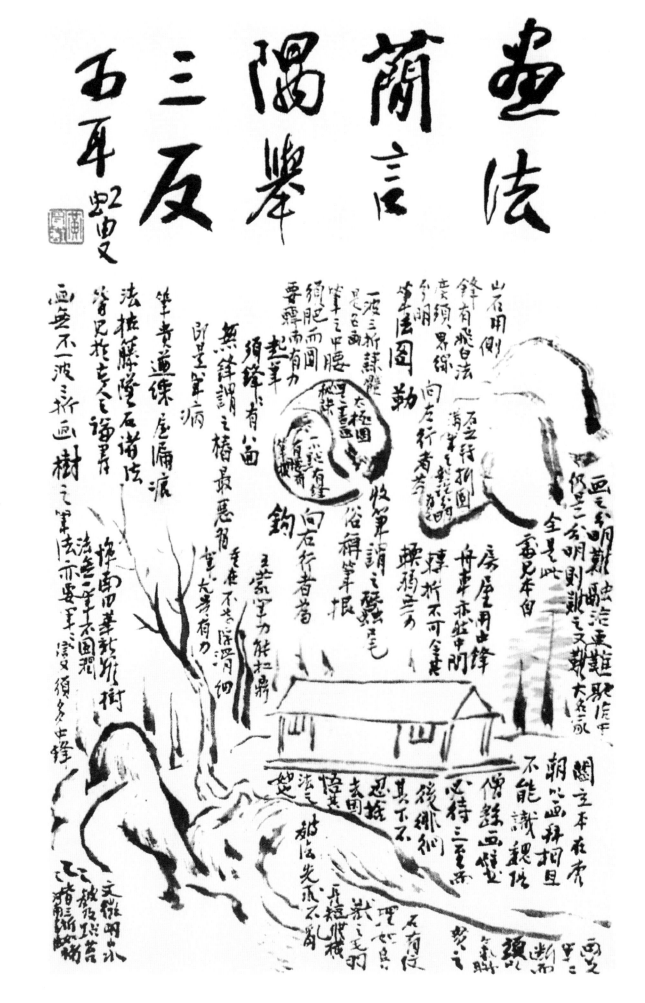

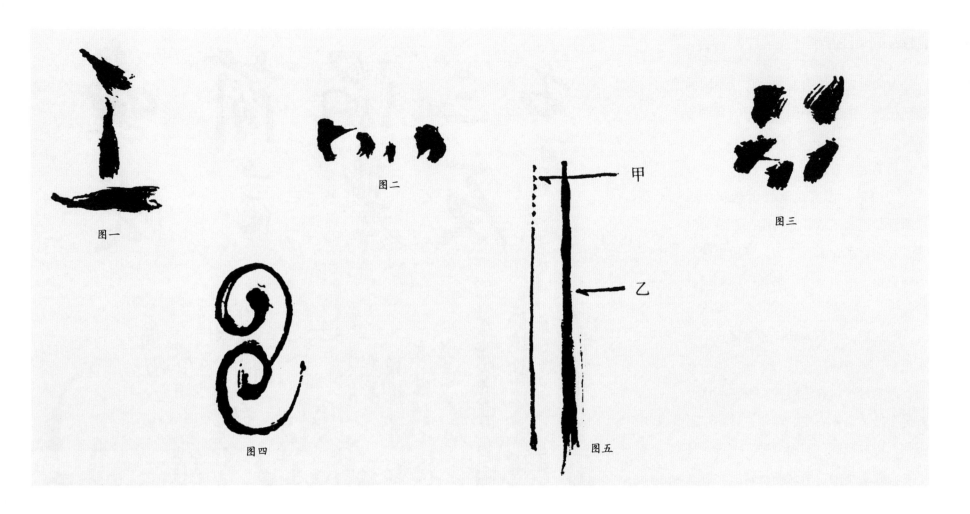

图一　图二　图三　图四　图五

中国绘画的点和线

中国绘画用线，相传很古，而线又是由点而来，这是有历史和科学根据的。如古代名画表现人们的物质生活及形态，莫不讲究线的表现。几何学里，更肯定"积点成线"的说法。但点从何处来呢？人类生活史上，火的发明很早，因此就以火为比喻。如：

图一：第一点，说明火之来源，火是地火，地火产生时受到风的吹动成为斜形；第二点，说明火出土受到风的吹动而动摇之势；第三点，说明窑火冲出之势。这其间未免有些意会，而说明火之动则一，火之初形为一点则一。

图二：乃真正古文字的"火"字，说明火由地生，所以成一平形从多数孔口中冲出。如今这种现象，在中国四川煮盐区尚能看到。也因此成为中国的象形文字之一。

图三：上面两种说法，已说明点是由人类生活史中而来。现在更说明人身上点的来源。"五点"，如人之手指尖，手为工作万能之象征，因此，作为点来说，它的用处和变化很多、很大。但在作者来说，不能为画火而画火，为画手指而画手指。如果画火画手，那么直接画火画手好了，何必如此多一番曲折呢？这是要学者认识古代生活之质朴造型，和后来与画起互相作用的关系。中国文人画兴盛时代，看画的好坏，甚至从点苔上看作者的功力和有法无法。现在我们固可不必这样做，但练习中国画的人不可不知。

图四：云纹在中国玉器和铜器上常能见到。一方面说明线由点而来，一方面说明阴阳雷声，而目力能常见。此亦象形文字。雷声之发出，是从云端中出现，这个形式的简化，就成为两个半圈的象形文字，同时又成为装饰上之好图案。

图五甲：即积点成线之说法。譬如下雨，初雨时只看见点，下久或下大了，便看不见点，只看见丝和线了。所以中国诗词里形容它叫雨丝、雨线，同时也成为中国绘画的画法。

图五乙：亦积点成线之譬喻。星球大家都知道是圆的，夏夜常见之"天星换位"，其实是小星球被大星球吸去。但是它的行程很快，人的目力只能见到一道光亮，而不能见到星球之本体。诸如此类的材料当然不少，学者可以从此去体会、发掘、推想。

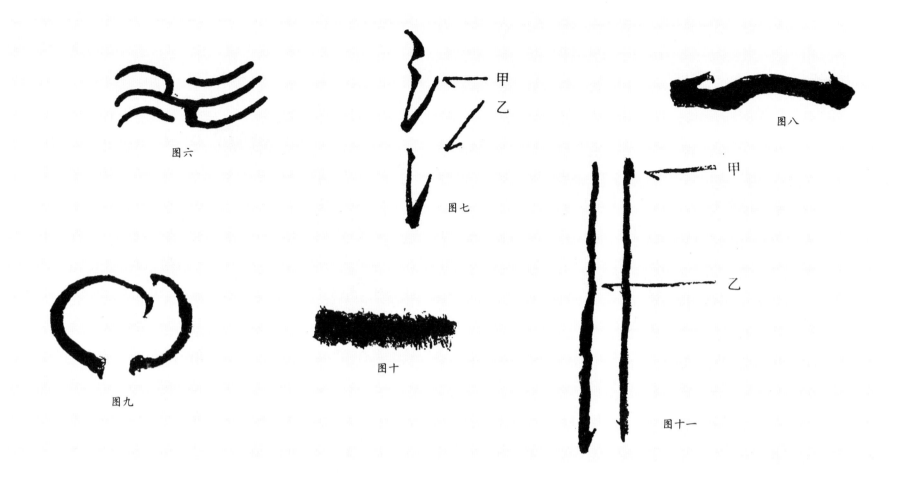

图六：为水之象形文字，中间一条长线代表江海，两面四条短线，两条与江海交汇的代表河湖，两条代表塘港，但均为水，均为线的表现。

图七：均为偏旁之"水"字，如此写法，谓之连绵书。王献之写偏旁"水"字是如此。此亦积点成线之说法。

图八：即中国书法里所谓一波三折。这已经说到用线。而线的运用必须多变化，不可呆板，逆锋下笔，回锋起，蚕尾收笔。如此画法，树石及人物衣褶统统都用得着。中间变化，重在作者体会，否则不合适。

图九：上勾下勒，此从云雷纹及玉器中悟得。写字作画都是一理，所谓法就是这样。此亦中国民族形式绘画之特点，与各国绘画不同之处。如花中勾花点叶，或完全双勾的，即用此种方法。但学者必须活用。

图十：此锯齿纹之练习，横直一样，必须一面光一面毛。此从刻石中悟得，所谓"一刀刻"，即是如此。齐白石先生即善此。这也是积点成线之一种。学者初步懂得中国画画线方法是从这些上来，努力练习，积久腕力自足，不生浮薄之病。

图十一甲：即如锥画沙法。作此练习，须逆锋而上，再很慢地转笔下行，到了画的长短合适时，再回锋向上，所谓无垂不缩，就是这个意思。此亦由刻玉中悟得。如用树枝在沙盘中画，很难看到逆锋回锋，解释亦失真了。

图十一乙：为屋漏痕画法。书画一理，目的是要作者练习中锋悬腕的平、留、圆、重、变，书法重此，画法也重此，其他画法也重此。

学者初习线描，从这些方法入手，线的问题已解决大半，往后再习画游丝、铁线、兰叶种种画法，都能触类旁通，出外写生即可无大问题了。

第一部分 山水临古画谱

点苔图例

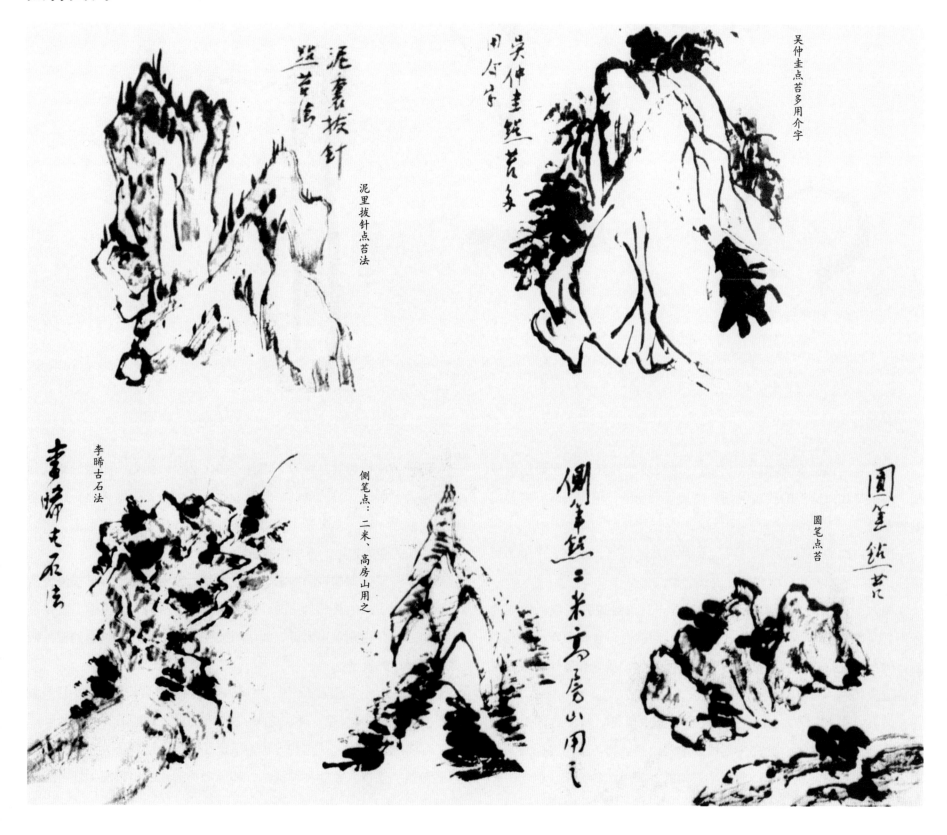

泥里拔针点苔法

泥里拔针点苔法

吴仲圭点苔多

吴仲圭点苔多用介字

李晞古石法

画帚点石法

侧笔点：二米、高房山用之

侧笔点三米高房山用之

圆笔点苔

圆笔点苔

皴法图例

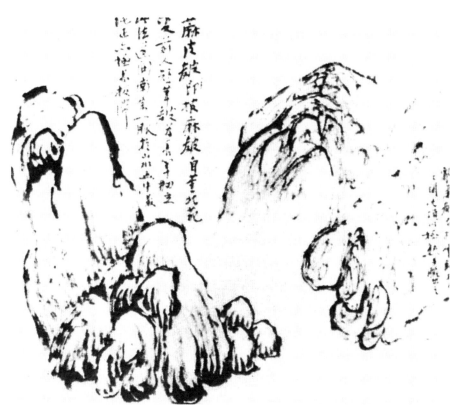

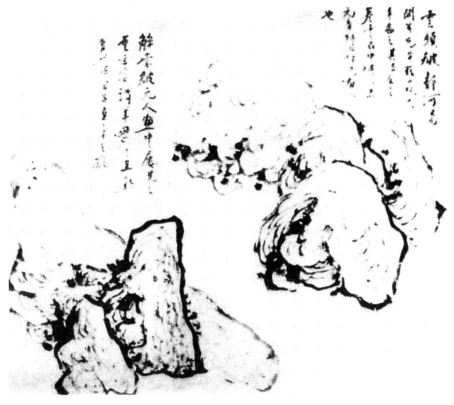

皴法图解之一：乱麻皴介于云头、松皮之间，尤须以极熟手腕出之；麻皮皴即披麻皴，自董北苑变前人短笔皴为长笔，创立此法，遂开南宗一脉，于山水画中最纯正，已极易板滞。

皴法图解之二：云头皴郭河阳开其先，黄鹤山樵尤喜为之，其法全从卷云石中悟出，米元章拜石呼兄，有以也；解索皴元人画中屡见之，董玄宰谓笔无一寸直，熟习此法，自无直率之病。

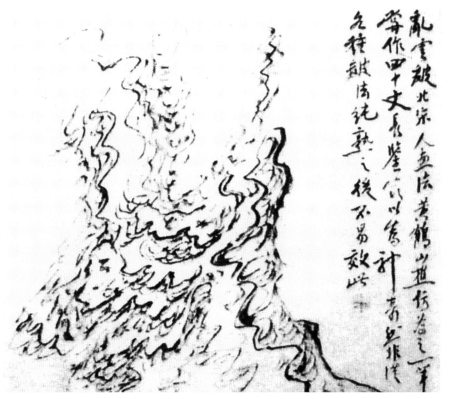

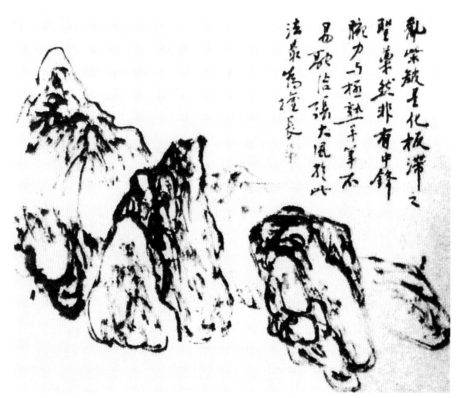

皴法图解之三：乱云皴，北宋人画法，黄鹤山樵仿为之，一笔尝作四十丈长，鉴家以为神奇，然非各种皴法纯熟之后不易效此。

皴法图解之四：乱柴皴是化板滞之圣药，然非有中锋腕力与极熟手笔不易融洽，张大风此法最为擅长。

画石百态

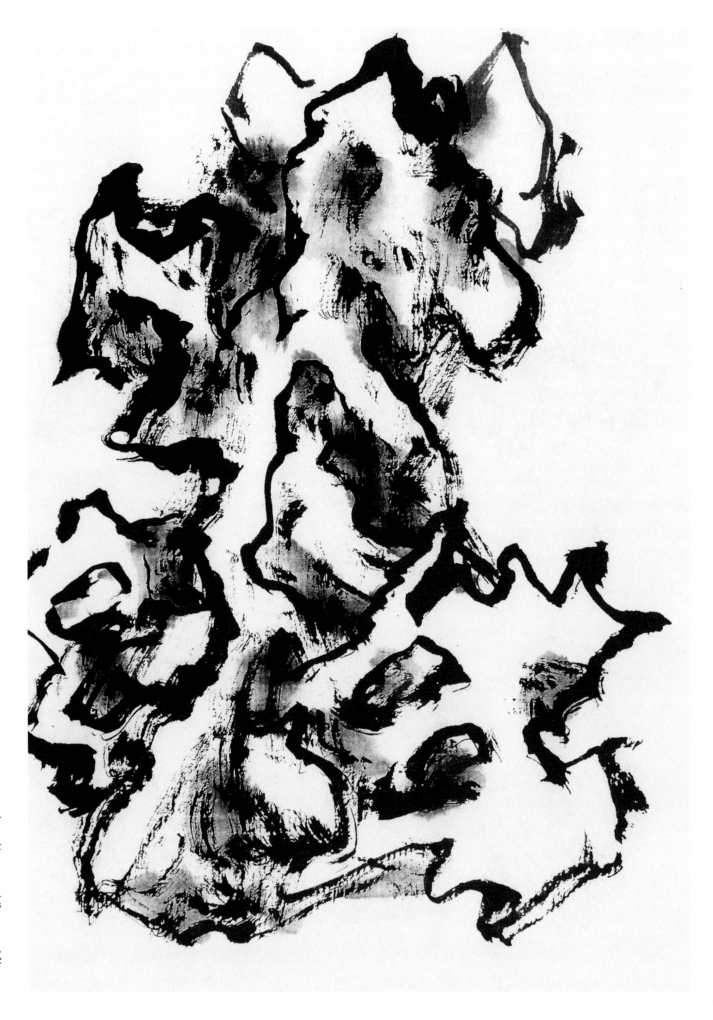

湖石图例一

　　对于用笔，黄宾虹讲求中锋，重视收笔回转。偶尔用侧锋。线条起迄明确，意到笔到。他以为中锋圆稳，使所画山、石沉着不轻浮。要求用笔如"屋漏痕"，意即落笔时留得住，使线条着力不轻浮。用笔如"折钗股"，不妄生圭角；还要求画得重，如"高山堕石"。

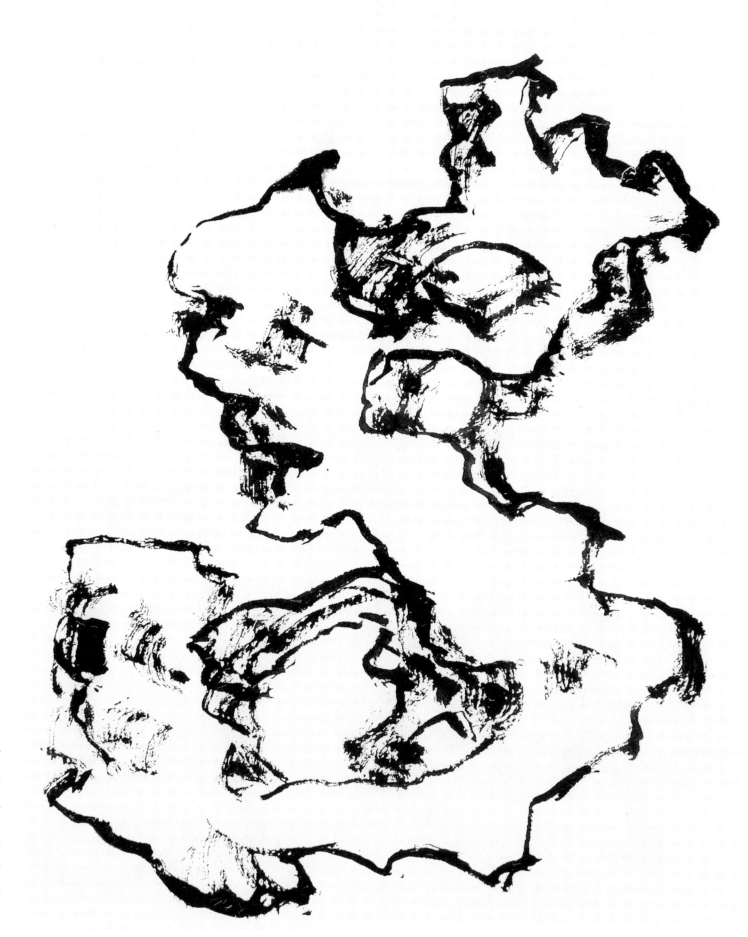

湖石图例二

　　黄宾虹不同于古人的是他更追求形体的厚重感和线条本身的质实感。在淡墨淡色渲染的基础上，以并不少量的乌亮的焦墨，落笔劲健，如刻如凿。

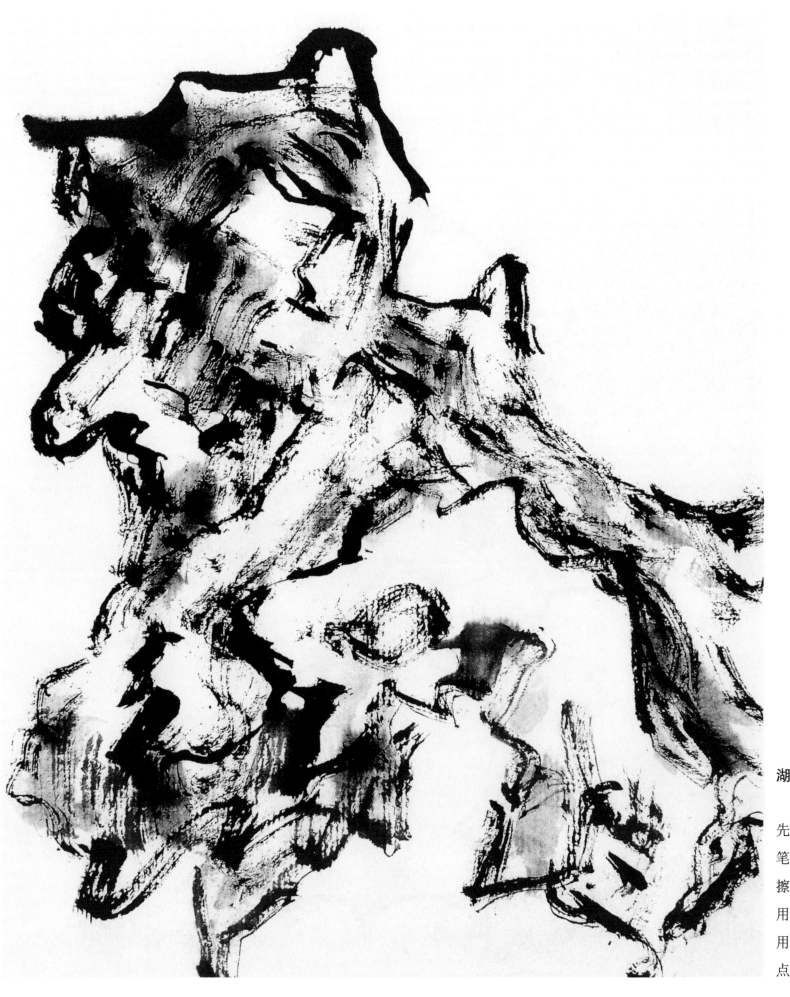

湖石图例三

　　黄宾虹作画，先勾勒。然后以干笔去擦，他的这种擦，兼有皴的作用。皴擦之后，或用泼墨，或用宿墨点，方法不一。

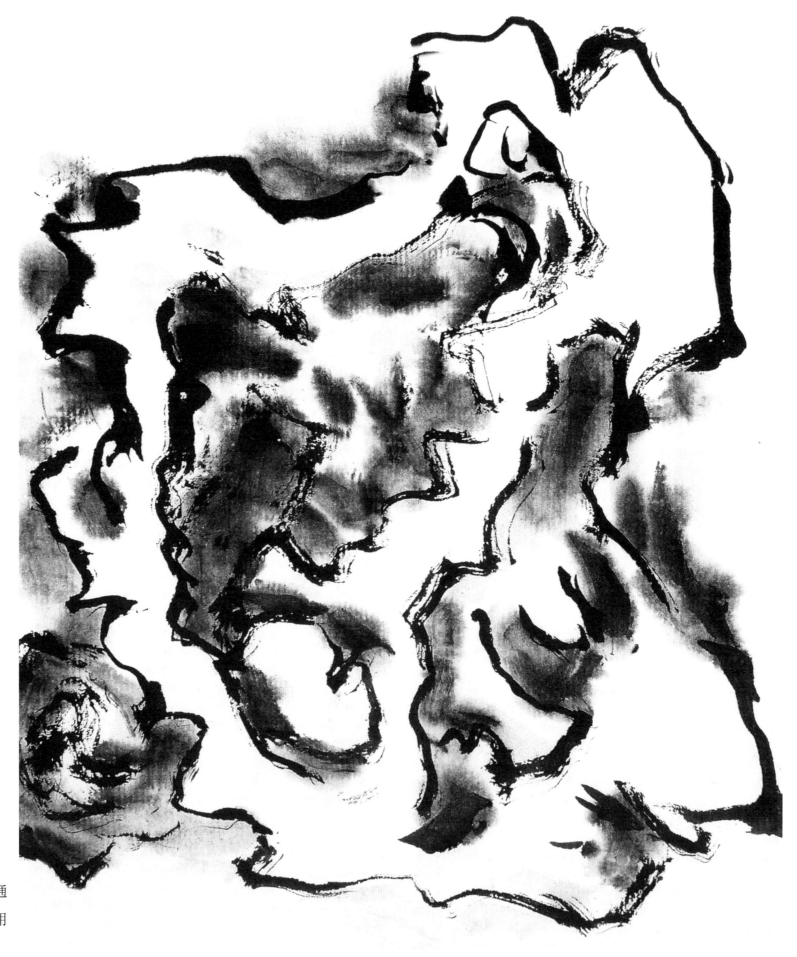

湖石图例四

　　黄宾虹画石,通
常是一勾一勒。用
笔勾线,建立骨架。

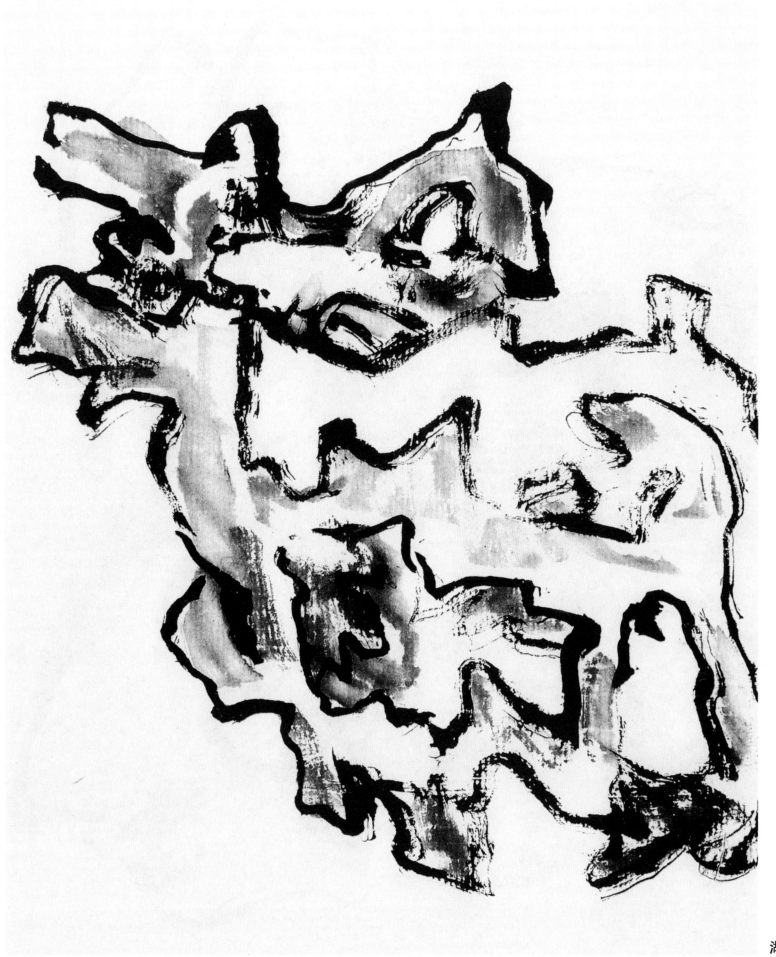

湖石图例五

湖石图例六

 笔法成功，皆由平日研求金石碑帖文词法书而出。画有大家，有名家。大家落笔，寥寥无几。名家数十百笔，不能得其一笔……练习诸法，成一笔画，一笔如此，千万笔无不如此。（黄宾虹语）

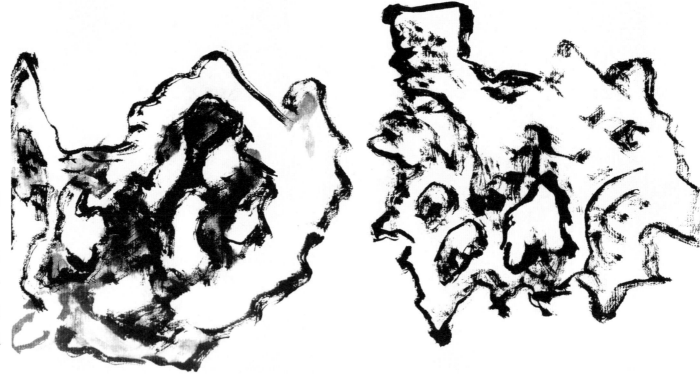

湖石图例七

 用笔时，腕中之力，应藏于笔之中，切不可露出笔之外。锋要藏，不能露，更不能在画中露出气力。（黄宾虹语）

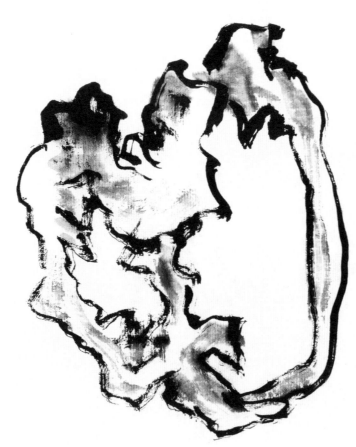

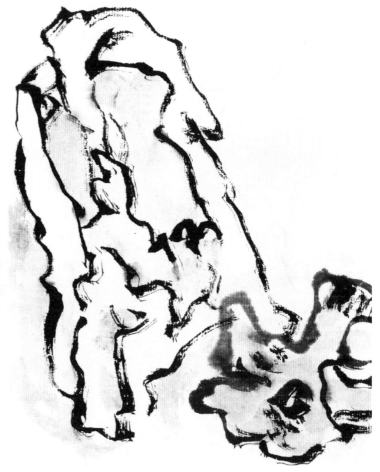

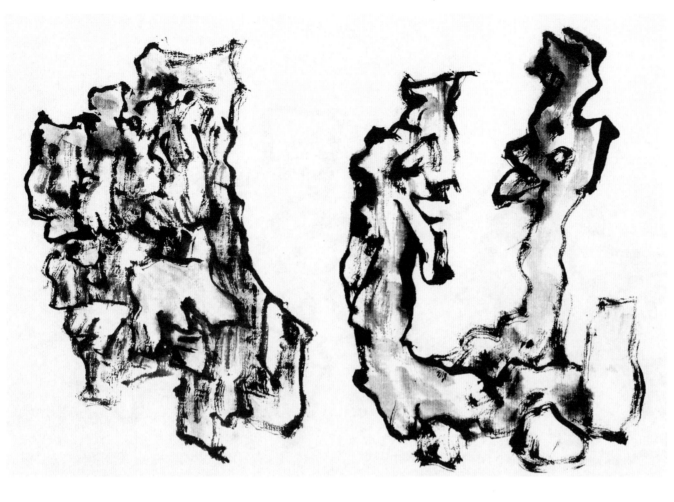

湖石图例八

笔者，点也，线也，骨骼也；墨者，肌体也，神采也。笔求其刚，求其柔，求其拙，求其纵，在因时制宜。墨求其苍，求其老，求其润，求其腴，随境参酌，要与笔相水乳。（黄宾虹语）

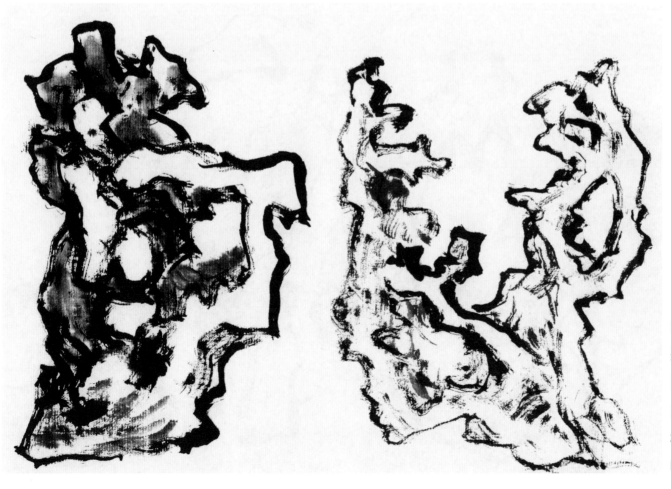

湖石图例九

黄宾虹以行笔涩逆但快速肯定的过程中出现的"飞白"痕来表现焦墨渴笔的苍润，并有意用不多渲染、留出较多空白的方法，拉开较大的黑白反差关系，也正是为表现刚与柔、枯与润的反差关系，画面气氛郁勃而响亮，表现出一种生辣的感觉。

树石图例一

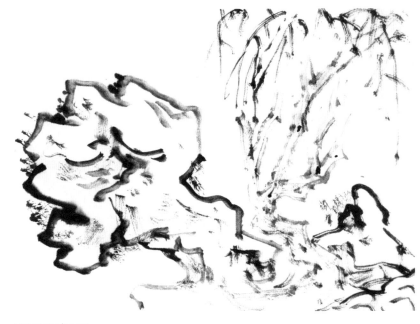

树石图例二

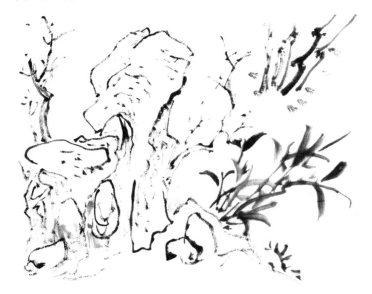

树石图例三

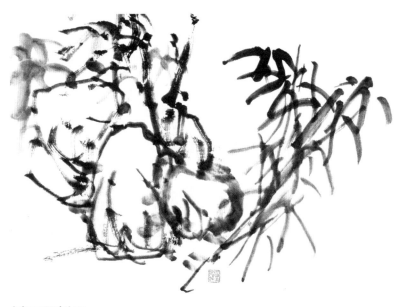

树石图例四

树石图例五

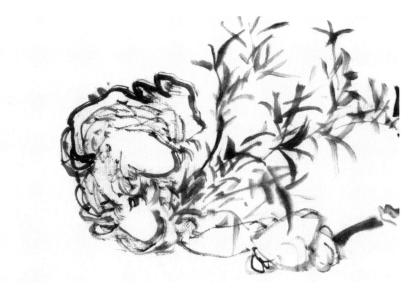

树石图例六

树的画法

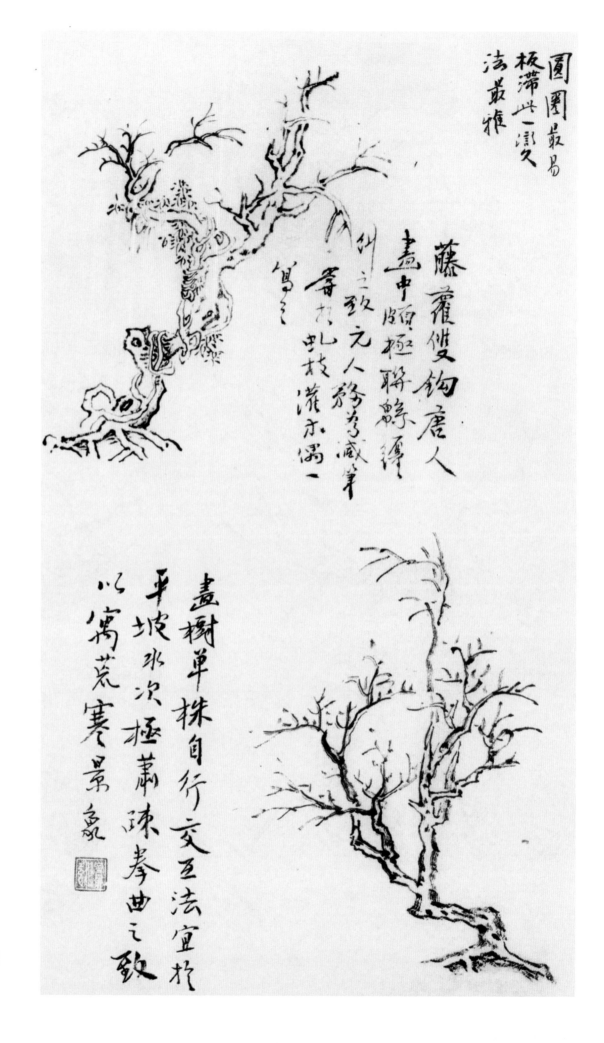

圆圈最易板滞，此一变法最雅。

藤萝双钩，唐人画中颇极连绵，缠纠之致，元人务为减笔，尝于虬枝灌木偶一写之。

画树单株自行交互法，宜于平坡水次，极萧疏拳曲之致，以寓荒寒景象。（黄宾虹语）

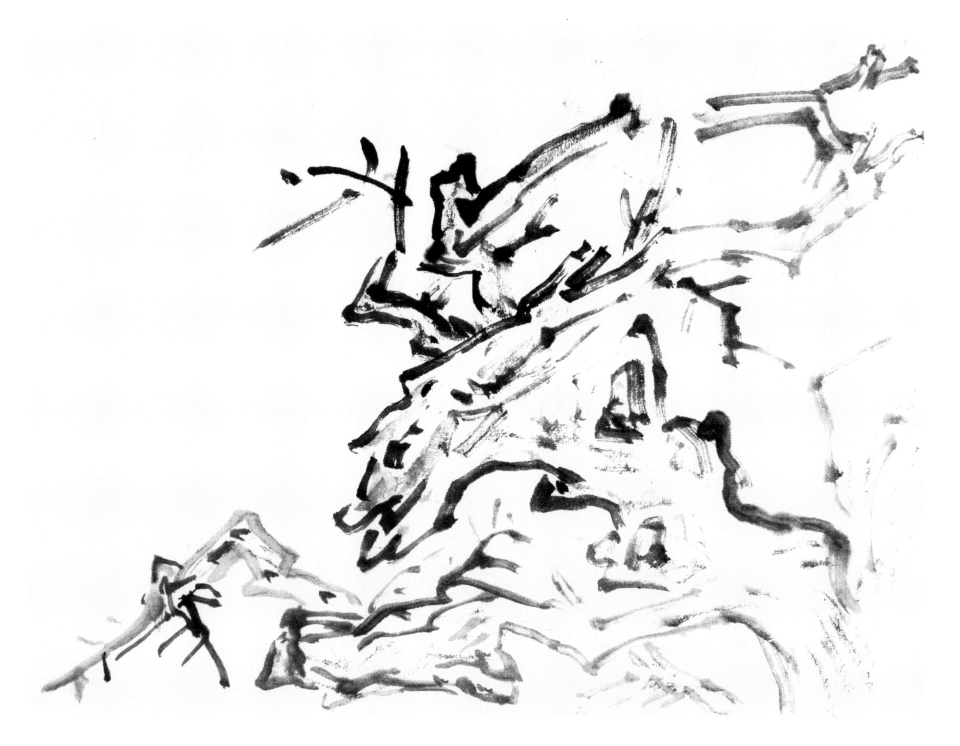

赵孟頫谓"石如飞白木如籀"，颇有道理。精通书法者，常以书法用于画法上。昌硕先生深悟此理。我画树枝，常以小篆之法为之。（黄宾虹语）

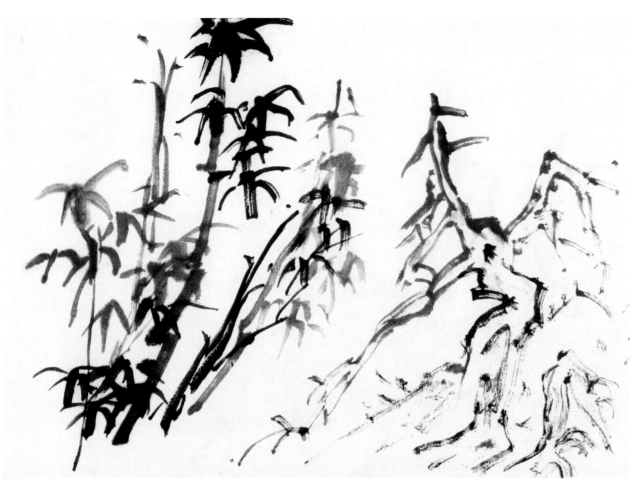

姗娜多姿是花草本性，但花草是万物中生机最盛的，疾风知劲草，刚健在内，不为人觉察而已。（黄宾虹语）

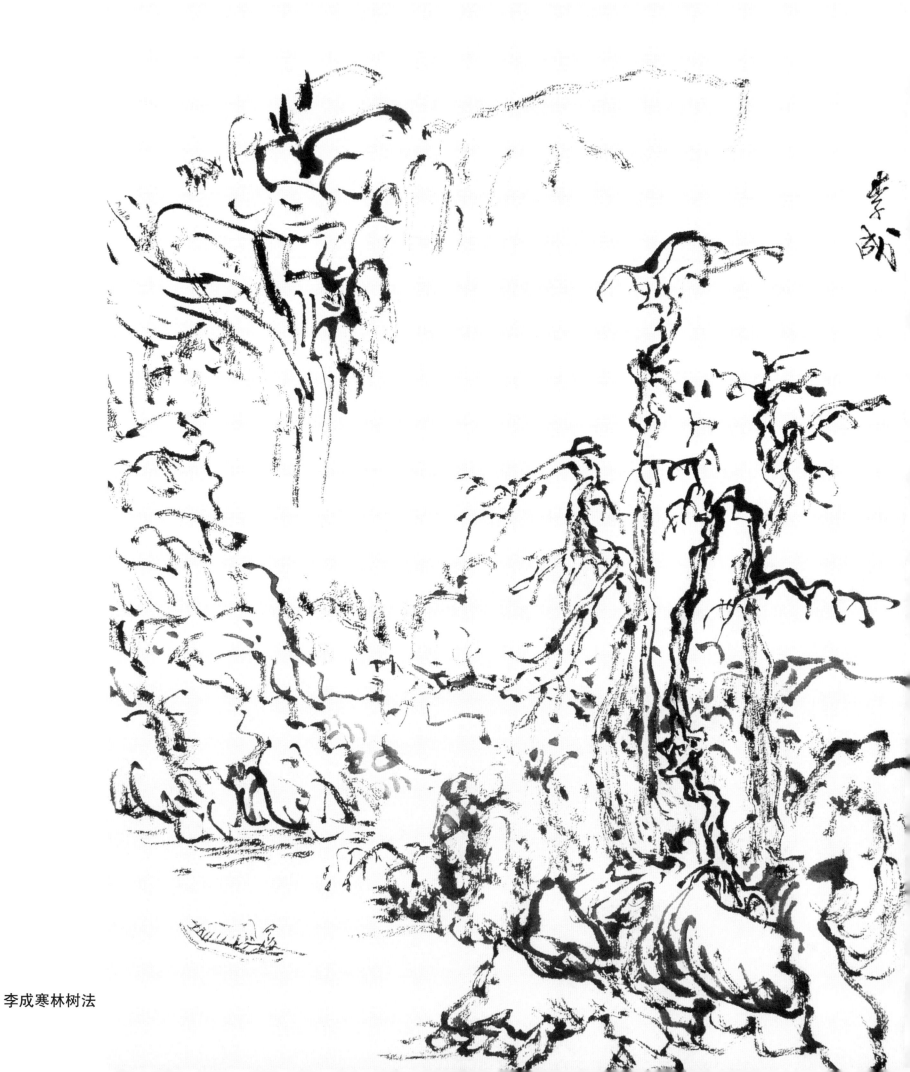

李成寒林树法

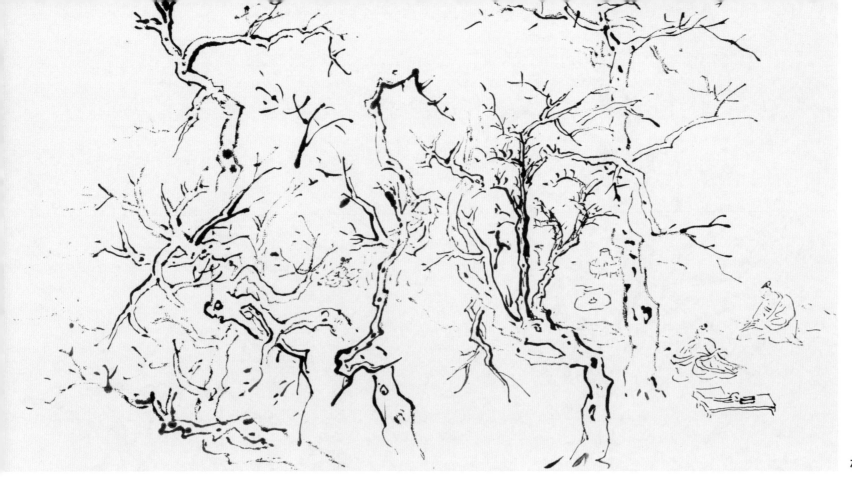

枯树画法

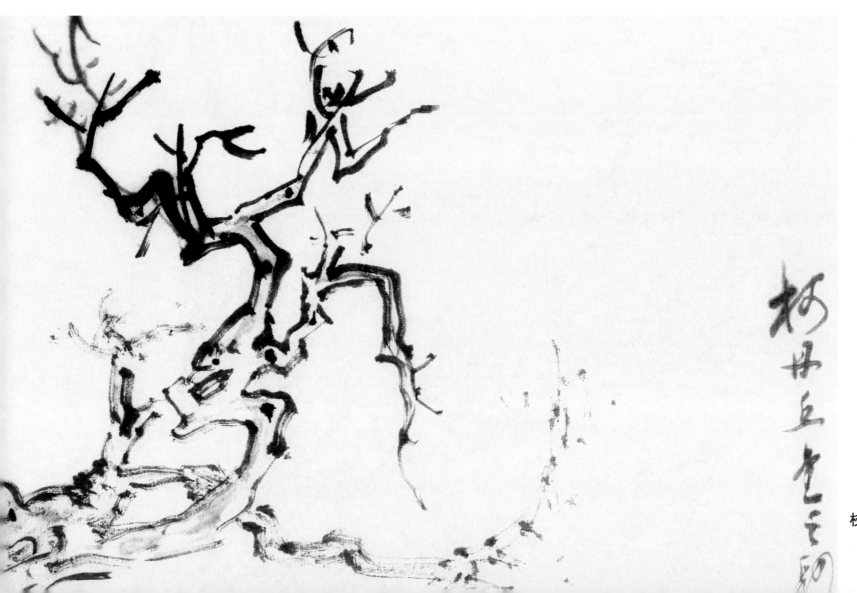

枝干画法

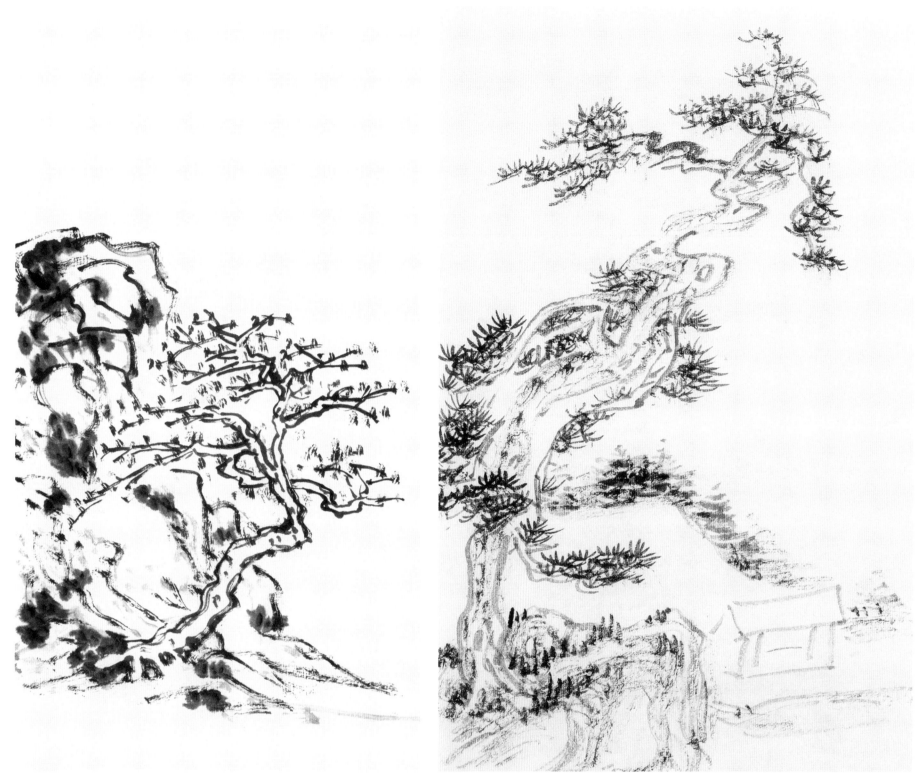

杂树图例一 杂树图例二

杂树宜参差，但须乱而不乱，不齐而齐；笔应有枯有湿，点须密中求疏，疏中求
密。古人论画花卉，谓密不通风，疏可走马，画杂树亦应如此。（黄宾虹语）

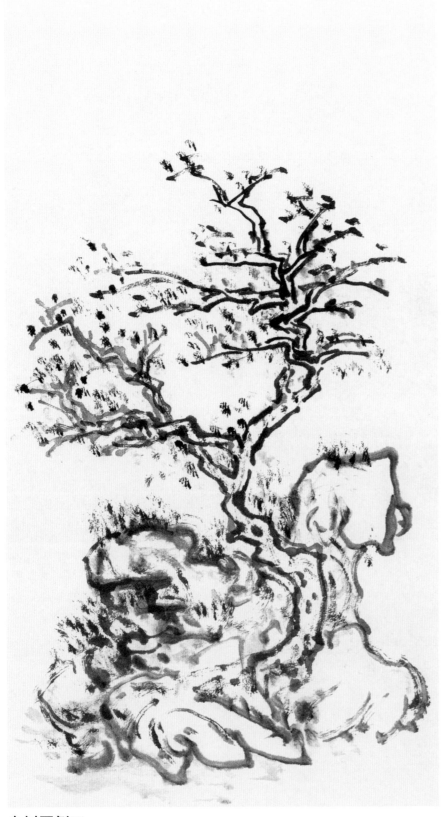

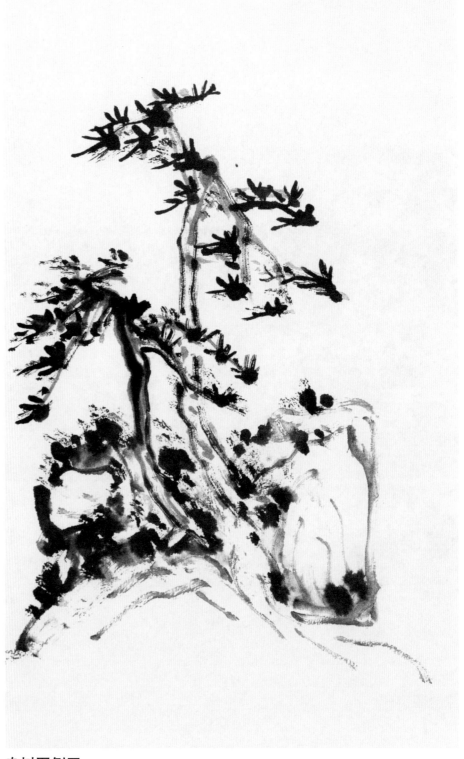

杂树图例三

杂树图例四

凡画山，其远树及点苔，欲其浑而沉也，故吾以鲁公正书如印印泥之法行之。（黄宾虹语）

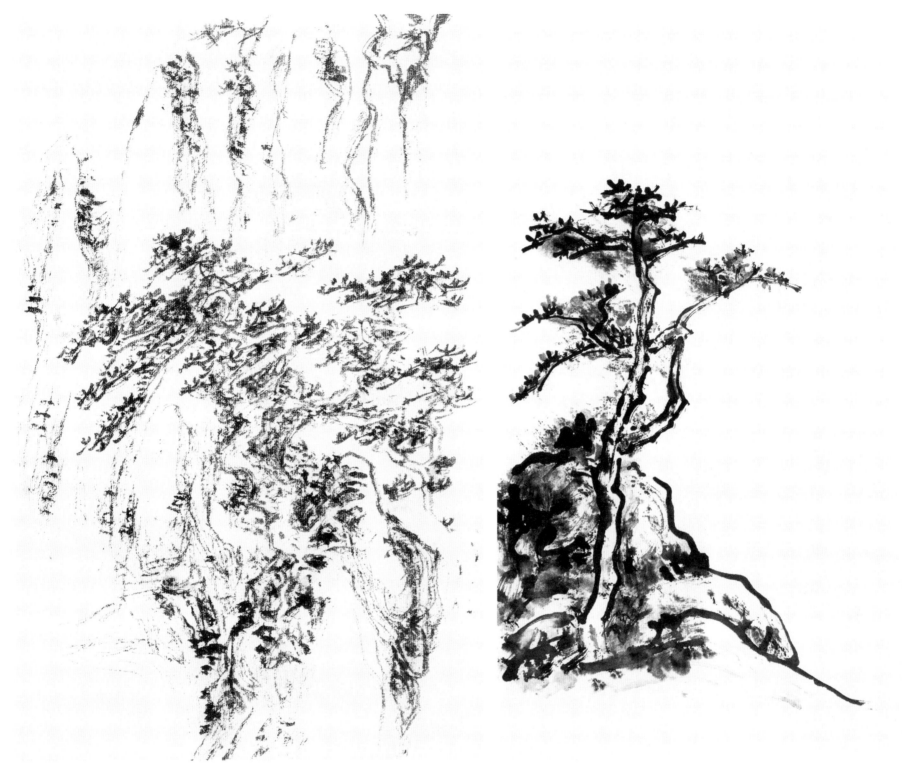

杂树图例五

杂树图例六

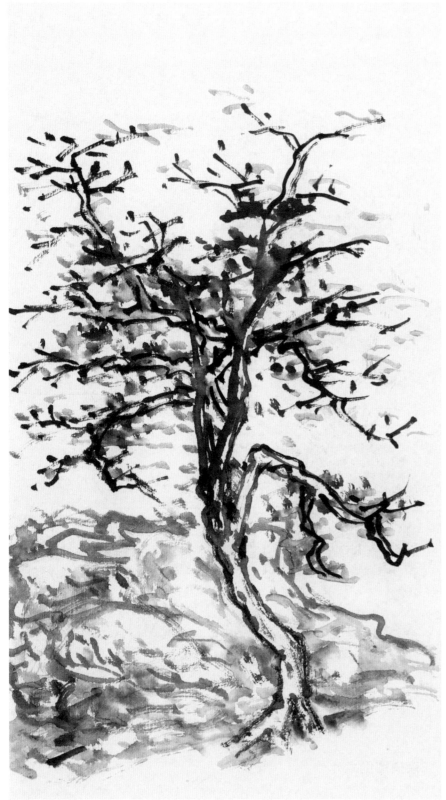

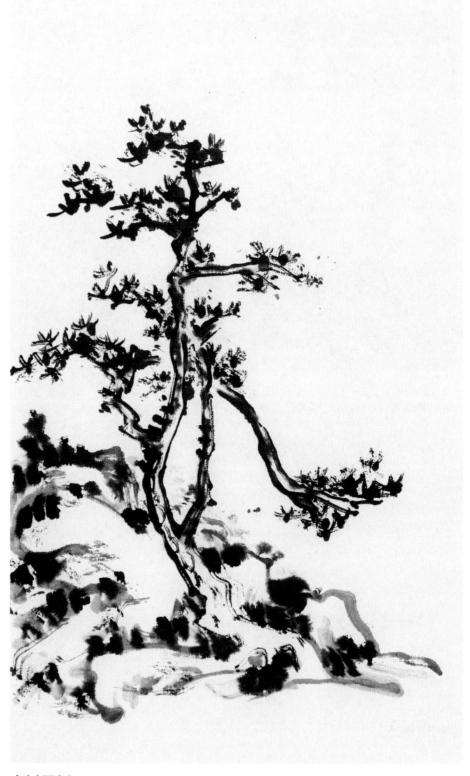

杂树图例七 杂树图例八

　　宋人夏珪，元人云林（倪瓒）杂树最有法度，尤以云林所画《狮子林图》，可谓树法大备。（黄宾虹语）

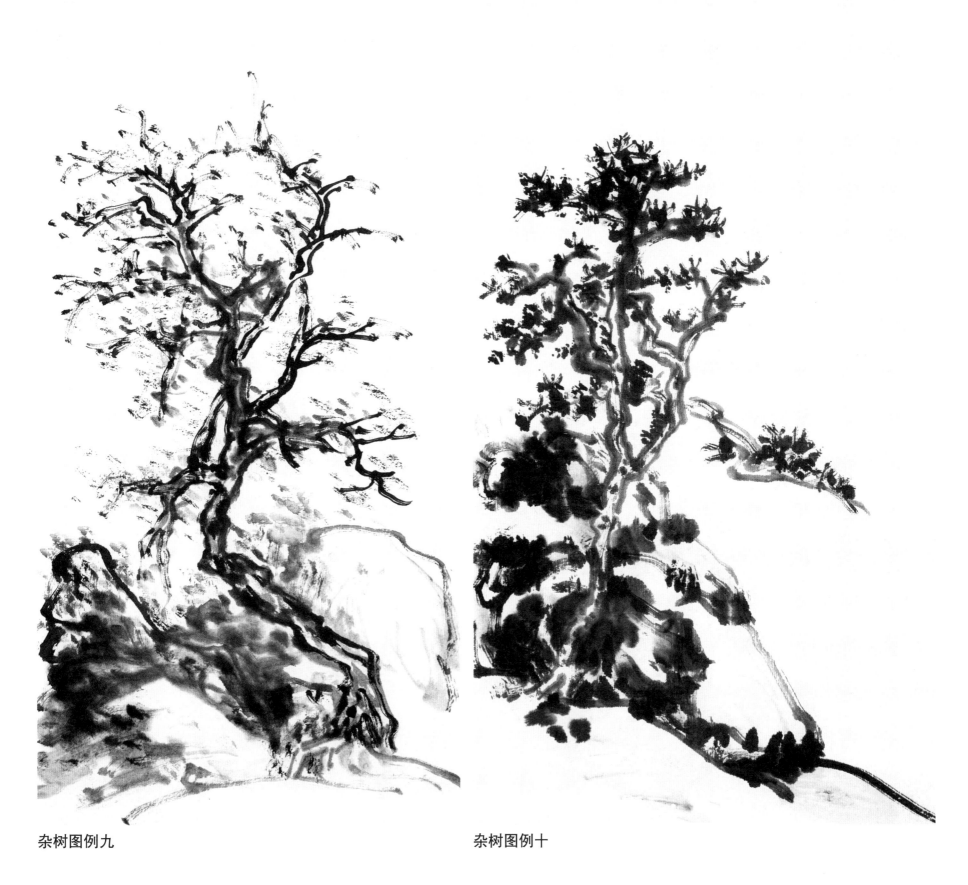

杂树图例九 杂树图例十

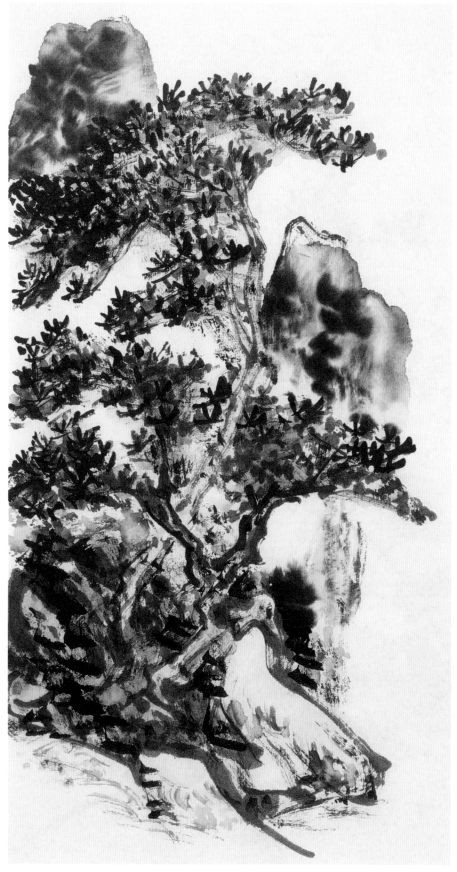

黄山写生之一

黄山写生之二

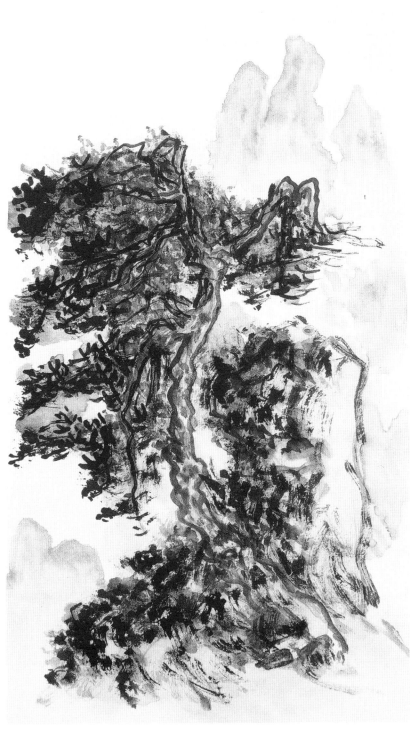

黄山写生之三

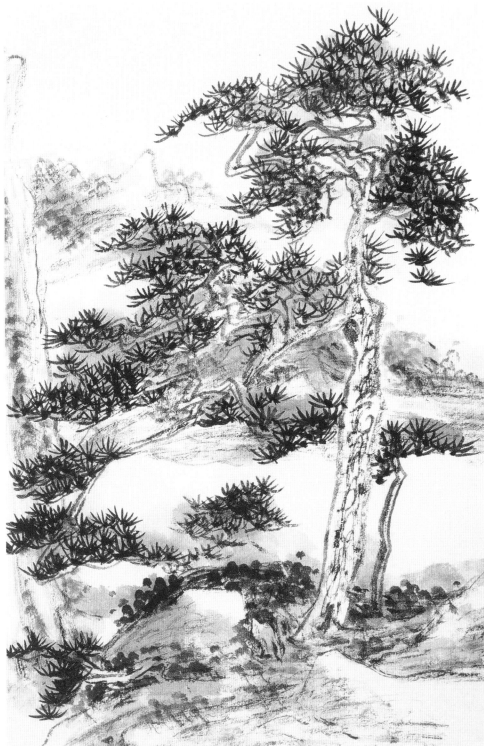

黄山写生之四

黄宾虹谈临摹

黄宾虹一生用力最勤的事情，也许就是对传统绘画进行研究临摹了。他从六七岁就开始对家藏的古今书画"仿效涂抹"，仅沈周画册就"学之数年不间断"；十三岁后，在家乡歙县得见董其昌、查士瞻等古人真迹，"习之又数年"。而后，再"遍求唐、宋画章法临之，几十年"。

黄宾虹提出的"师今人，师古人"，主要途径即临摹。说要以"朝斯夕斯，终日伏案""十年面壁，朝夕研练"的态度对待临摹。在他看来，临摹是学习前人理法、作品"由旧翻新"的必经之途。他说："舍置理法，必邻于妄；拘守理法，又近乎迂。宁迂勿妄。""宁迂勿妄"所暗含的，是对临摹学习前人理法的重视。

对于师古人，黄宾虹主张兼收并揽，严格选择。他说："大人达士，不局于一家，必兼收并揽，广议博考，以使我自成一家，然后为得。此可为善临摹者进一解矣。"对于古代传统，他提倡临摹宋元画，说宋元画"浑厚华滋"，格调高华；不大提倡临摹明清画，认为明画"枯梗"，清代画"柔靡"；他又提倡临摹"士人画"，反对临摹"庸史画"（或称"文人画"）。

临摹古人作品，要临摹原作，而不能只临画谱、复制品。"元明以上，士夫之家，咸富收藏，莫不晓画。"黄宾虹说："自《芥子园画谱》出，而中国画家矩矱，与历来师徒授受之精心，渐及渐灭而无余。"又说："缩金、珂珞、锌版杂出，真赝混淆，而学古之事尽废。"

临摹是长期的过程，不能"出脱太早"。所谓"出脱太早"，一般指画家的根基和修养不够，就急于自立门户。黄宾虹诗曰："师古未容求脱早，虎儿笔力鼎能扛。"欲获得像虎儿（宋代画家米友仁）那样能"扛鼎"的笔力，就必须打好根基，不能求脱太早。

黄宾虹认为，临摹要在"得神"而非"貌似"。他说："临摹古人名迹，得其神似者为上，形似者次之。有以不似原迹为佳者，盖以遗貌取神之意。……若以迹象求之，仅得貌似，精神已失，不足贵也。"形貌徒存的临摹，在清代以来是常见的，这导致了中国画的衰退。

临摹是继承传统的一种手段。黄宾虹也反对死临摹，但他始终认为临摹是必须的，只是如何临摹，如何善临的问题。下面是黄宾虹关于临摹问题的相关论述。

仿米家山水图

此为黄宾虹临摹米家山水的作品。

传 授

　　绘事相传，炳耀千古。指示立稿，口述笔载，全凭授受。画分宗派，传有衮正，不经目睹，莫接心源，世有作者，非偶然也。在昔有虞作绘，既就彰施；成周命官，尤工设色。楚骚识宗庙祠堂之画，汉室详飞铃卤簿之图。屏风画扇，本石晋之滥觞；学士功臣，缅李唐之画阁。留形容以昭盛德，兴成败以著遗踪。记传所载，叙其事者，并传其形；赋颂之篇，咏其美者，尤备其象。虽其开容之盛，巨细毕呈，传述之由，古今勿替。自李思训、王维，始分两宗。谢赫、郭若虚盛夸六法，遂谓气韵非师，关于品质，生知之禀，难以力求，不得以巧密相矜，亦非由岁月可到。观之往迹，异彼众工，良由于此。

　　至谢肇淛又谓，古之六法，不过为绘人物花鸟者言之，若专守往哲，概施近今，何啻枘凿，其言良过。夫论画之作，承源溯流，梁太清目既不可见。唐裴孝源撰《公私画史》，隋唐以来，画之名目，莫先于是。张彦远、朱景元复撰名画记录，由是工画之士，各有著述。如王维《山水诀》、荆浩《山水赋》、宋李成《山水诀》、郭熙《山水训》、郭思《山水论》诸书，层见叠出，不可枚举。要皆古人天资颖悟，识见宏远，于书无所不读，于理无所不通。得斯三昧，藉其一言，足以津逮后学，启发新知，无以逾此。文人雅士，笃信画学，知其高深远大，变化幽微，兴上下千古之思，得纵横万里之势，挥毫泼墨，皆成天趣，登峰造极，胥由人力。是以山水开宗南北，人物肇于顾、陆、张、吴，花卉精于徐熙、黄筌。关仝师荆浩，巨然师董源。李将军子昭道、米海岳子友仁、郭河阳子若孙，皆得家传，称为妙品。

　　元季四家，遥接董、巨衣钵，华亭一派，实开王、恽先声。从来绘事，非箕裘之递传，即青蓝之授受，性有颛蒙明敏之异，学有日进无穷之功。麓台云：画不师古，如夜行无烛，便无入路。龚柴丈言：一峰道人，云林高士，皆学董源，其笔法皆不类，譬若九方皋相马，当在神骨。蓝田叔称画家必从古人留意。如董、巨一门，则皴为麻皮、褪索。后之学者，咸知于此，问津荆、关，劈斧、括铁，师者已罕。盖董、巨之渲染立法，犹可掩藏，荆、关以点画一成，难加增减。故考实录，必参真迹，见闻并扩，功诣益深。

　　唐程修巳师周昉二十年，凡画之数十病，一一口授，以传其妙。

　　云林以荆浩为宗，萧萧数笔，神仙中人也。闻有林壑似李成，而写人物及著色者，百中之一耳。其盘礴之迹，寓深远于元淡清颖，潇洒得自先天，非后人所能仿佛。

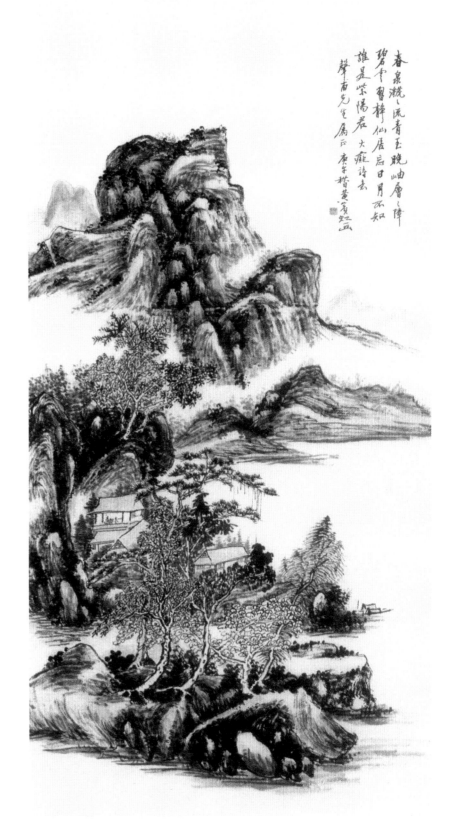

拟黄公望诗意图　黄宾虹

　　黄宾虹对古画的临摹并不一味求其形似，而意在取神，摹其意蕴。

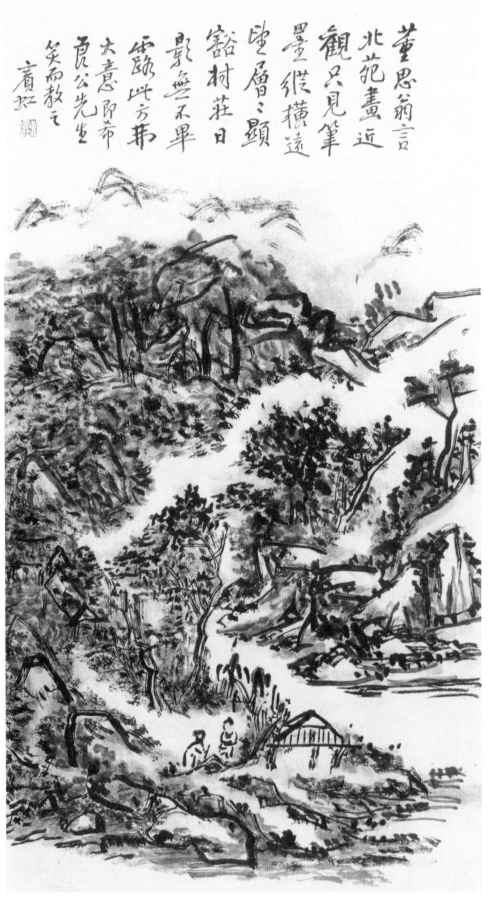

董思翁言
北苑画近
观只见笔
墨纵横远
望层层可
观茲卽
影无不畢
露此方帲
大意卽希
黄公先生
笑而教之
賓虹

仿董北苑大意　黄宾虹

此为黄宾虹仿董源之作，从中足见其笔墨纵横、潇洒自如之风韵。

作画先定位置，次求笔墨。何谓位置？阴阳向背，纵横起伏，开合锁结，回抱勾托，过接映带，须跌宕敧侧，舒卷自如。何谓笔墨？轻重疾徐，浓淡燥湿，浅深疏密，流丽活泼，眼光到处，触手成趣。

娄东王奉常烟客，自髫时便游娱绘事，乃祖文肃公属董文敏随意作树石以为临摹粉本，凡辋川、洪谷、北苑、南宫、华原、营丘树法、石骨、皴擦、勾染，皆有一二语拈提，根极理要，观其随笔率略处，别有一种贵秀逸宕之韵不可掩者，且体备众家，服习所珍。昔人最重粉本。

巨然师北苑，贯道师巨然。

云林早年师北苑，后似关仝。

黄子久折服高房山。

松圆逸笔与檀园绝不相似。

东园生曰：学晞古，似晞古，而晞古不必传；学晞古，不必似晞古，而真晞古乃传也。虎头三毫，益其所无，神传之谓乎？

董、巨画法三昧，一变而为子久。张伯雨题云："精进头陀，以巨然为师"，真深知子久者。学古之家，代不乏人，而出蓝者无几，宋元以来，宗旨授受，不过数人而已。明季一代，惟董宗伯得大痴神髓。麓台又言，初恨不似古人，今又不敢似古人。然求出蓝之道，终不可得。

宋人画山水者，例宗李成笔法，许道宁得成之气，李宗成得成之形，翟院深得成之风。后世所有成画者，多此三人为之。

山水画自唐始变，盖有两宗，李思训、王维是也。李之传为宋王诜、郭熙、张择端、赵伯驹、伯骕，以及于李唐、刘松年、马远、夏珪，皆李派。王之传为荆浩、关仝、李成、李公麟、范宽、董源、巨然，以及于燕肃、赵令穰、元四家，皆王派。李派板细乏士气，王派虚和萧散，此其惠能之非神秀所及也，至郑虔、卢鸿一、张志和、郭忠恕、大小米、马和之、高克恭、倪瓒，又如方外不食烟火人，别是一骨相者。

空摹

　　自实体难工，空摹易善，于是白描山水之画兴，而古人之意亡。宋徽宗立画学，考画之等，以不仿前人而善摹万类，物之情态形色俱若自然，笔韵所至，高简为工。此近空摹之格，至今尚之。夫云霞雕色，有逾巧工，草木贲华，无待哲匠，所谓阴阳一嘘而敷荣，一吸而　敛。此天然之极致，虽造物无容心也。而粉饰大化，文明天下，亦以彩众，日协和气焉。故当烟岚云树，澄空飘渺，灭没万状，不可端倪。画者本其潇洒出尘之怀，对此虚幻难求之境，静观自得，取肖神似，所以图貌山川，纷罗楮素，咫尺之内，可瞻万里而遥，方寸之中，乃辨千寻之峻。昔吴道玄图嘉陵江山水，曰"寓之心矣"，凡三百里一日而尽，远近可尺寸许。董源画落照图，亦近视无物，远观村落杳然深远，悉是晚景，峰巅返照，宛然有色，岂不妙哉！

　　沈迪论画，谓当求一败墙，先张绢素，朝夕观之，视高平曲折之形，拟勾勒皴擦之迹。昔人称画家心存目想，神领意造，于是随意挥毫，景皆天就，是谓活笔。东坡诗云：论画以形似，见与儿童邻；作诗必此诗，定知非诗人。郭熙亦曰：诗是无形画，画是无声诗。故善诗者，诗中有画，善画者，画中有诗。惟画事之精能，与诗人相表里，错综而论，不其然乎？至其标题摘句，院体魁选，神思工巧，全凭拟议。若戴德淳，俞阴甫《茶香室录》作战，以战为僻姓。梁茞林作戴文进事之梦中万里，作苏武以牧羊，春色枝头，为乔松之立鹤，俛得俛失，优绌分矣。又或拳鹭舸间，栖鸦篷背，写空舟之系岸，状野渡之无人，非不托境清幽，赋物娴雅，然其穷披文以入情达理，究窥情风景之上，钻貌吟咏之中，未若高卧青葽，长横短笛，想彼行踪已绝，见兹舟子甚闲，知属思之既超，见得趣之弥远耳。岂特酒家桥畔，竹瓯帘明，骢马花间，蝶随香玉，为足见其形容画妙，智慧逾恒已哉！

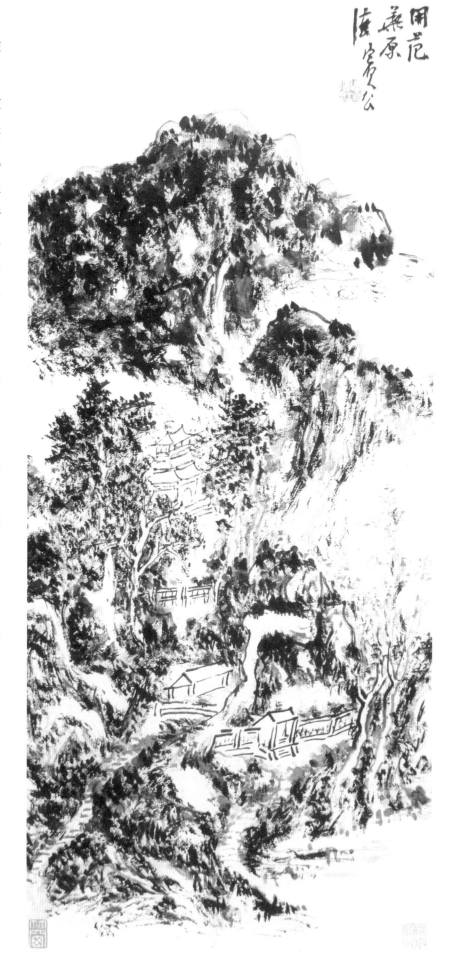

拟范宽笔意图轴　黄宾虹

　　此作呈现的是作者对范宽山水气韵的掌握，体现了范宽山水的体积感和浑厚感。

沿 习

方与之论北宋阎次平、南宋张敦礼、徐改之专借荆、关而入，自脱北伧躁气。

周栎园言邹衣白收藏宋元名迹最富，故其落笔无一毫近人习气。

顾、陆、张、吴，辽哉远矣。大小李以降，洪谷、右丞，逮于李、范、董、巨、元四大家，代有师承，各标高誉，未闻衍其绪余，沿其波流，如子久之苍浑、云林之淡寂、仲圭之渊劲、叔明之深秀，虽同趋北苑，而变化悬殊，此所以为百世之寄而无弊者。泊乎近世，风趋益下，习俗愈卑，而支派之说起，文进、小仙以来，而浙派不可易矣。文、沈而后，吴门之派兴焉。董文敏起一代之衰，抉董、巨之精，后学风靡，妄以云间为口实。琅琊、太原两先生，源本宋元，媲美前哲，远近争相仿效，而娄东之派又开。其他异流绪沫，人自为家者，未易指数。要之承伪袭舛，风流都尽。

石谷又言龆时搦管，矻矻穷年，为世俗流派拘牵，无繇自拔。大抵右云间者，深讥浙派，礼娄东者辄诋吴门，临颖茫然，识微难洞。

董文敏题杨龙友画谓：意欲一洗时习，无心赞毁。以苍秀出入古法，非后云间、昆陵以儒弱为文澹。

宋旭、蓝瑛皆以浙派为人诋諆。白苧公谓宋旭所画《辋川图卷》，不袭原本，自出机杼，实为有明一代作手。

恽正叔自言于山水终难打破一字关，日窘，良由为古人规矩法度所束缚耳。

华亭自董文敏析笔墨之精微，究宋元之同异，六法周行，实在乎是。其后士人争慕之，故其派首推艺苑，第其心目为文敏所压，点拟拂规，惟恐失之，奚暇复求乎古！由是袭其皮毛，遗其精髓，流为习气。盖文敏之妙，妙能师古，晚年墨法，食古而化，乃言"众能不如独诣"，至言也。

水墨兰竹之法，人人自谓兰出郑、赵，竹出文、吴，世亦后而和之。不知兰叶柔弱而光滑，竹叶散碎而欲脱，或时目可蒙，难邀真赏也。

麓台言，明末画中有习气，恶派以浙派为最，至吴门、云间，大家如文、沈，宗匠如董，赝本混淆，以讹传讹，竟成流弊。广陵白下，其恶习与浙派无异。

仿云林笔最忌有伧父气，作意生淡，又失之偏枯，俱非佳境。

如右军、李成、关仝，人辄曰俗气，鹿床谓其忌之，遂蹈相轻之习。

偏于苍者易枯，偏于润者易弱；积秀成浑，不弱不枯。

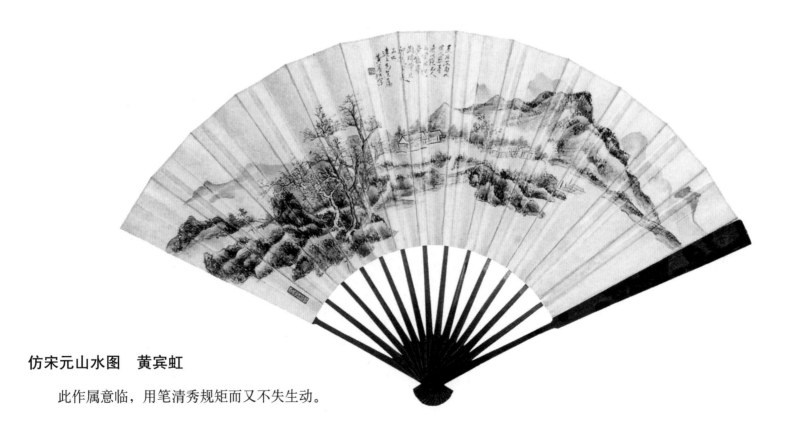

仿宋元山水图　黄宾虹

此作属意临，用笔清秀规矩而又不失生动。

临古画稿

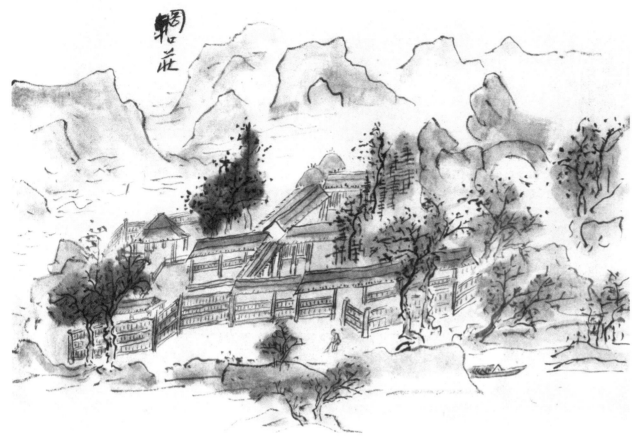

临王维辋川山庄

南宗首称王维。维家于蓝田玉山，游止辋川。兄弟以科名文学，冠绝当代。其画踪似吴生，而风标特出，平远之景，云峰石色，纯乎化机。读其诗，诗中有画；观其画，画中有诗。文人之画，自王维始。论者又谓其画物多不问四时，如画《卧雪图》，有雪中芭蕉，乃为得心应手，意到便成。故造理入神，迥得天趣，正与规规于绳墨者不同，此难与俗人论也。（黄宾虹）

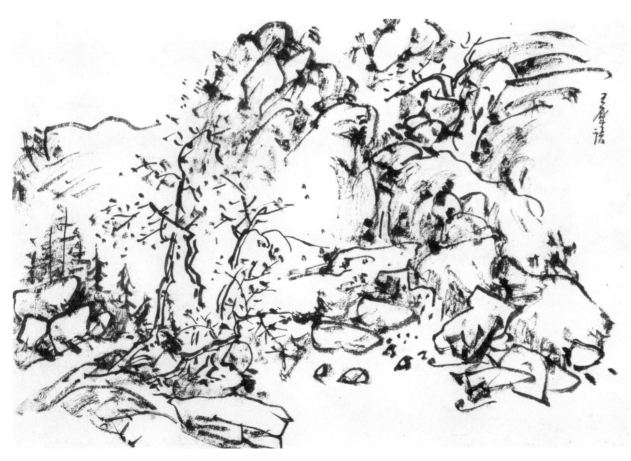

临王维山水

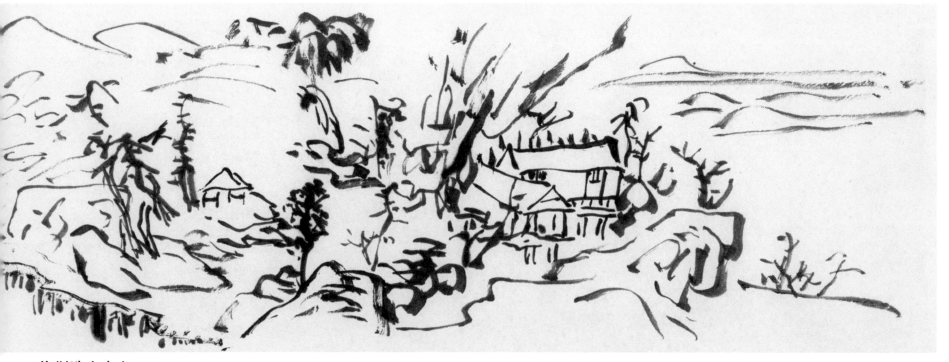

临荆浩山水之一

　　河西荆浩，山水为唐宋之冠。关全尝师之。浩自称洪谷子，博通经史，善属文。五季多故，隐于太行之洪谷。善为云中山顶，四面峻厚。尝语人曰：吴道子画山水，有笔而无墨，项容有墨而无笔。吾当采二子之所长，成一家之体。是浩既师道子，兼学项容，而能不为古人之法所囿者也。著《山水诀》一卷，为范宽辈之祖。（黄宾虹）

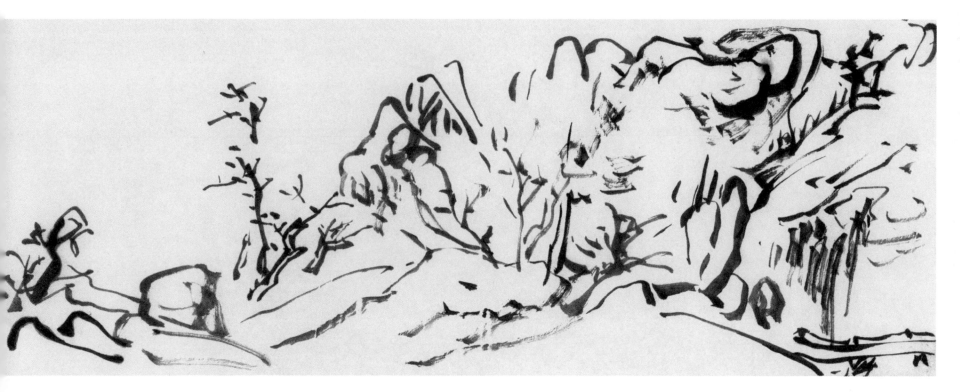

临荆浩山水之二

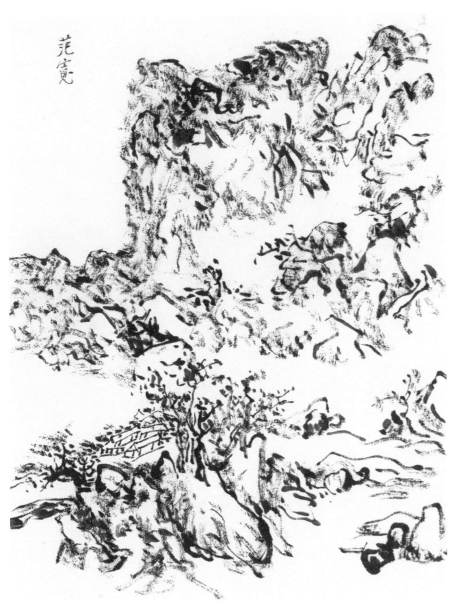

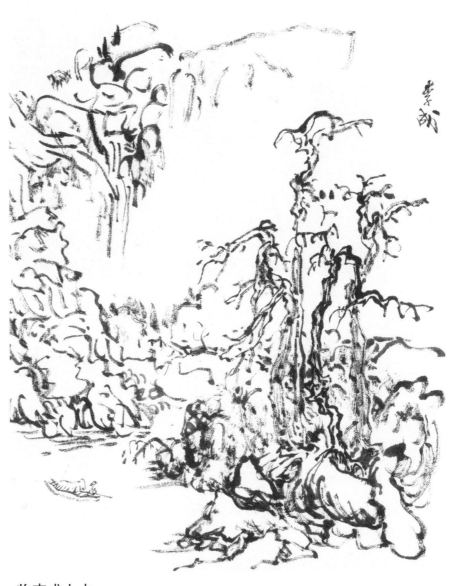

临范宽山水

华原范宽，名中正，字仲立，性温厚有大度，故时人目之为宽。画师荆浩，又学李成笔，虽得精妙，尚出其下，遂对景写山之骨，不取繁饰，自为一家。故其刚古之气，不犯前辈，由是与李成并行，时人议曰：李成之笔近视如千里之远，范宽之笔远望不离坐外，皆所造乎神者也。宽于前人名迹，见无不撫，撫无不肖，而犹疑绘事之精能，不尽于此也。喟然叹曰：吾师人曷若师造化！闻终南、太华奇胜，因卜居其间。数年笔大进，名闻天下。（黄宾虹）

临李成山水

唐之宗室李成，字咸熙，后避地北海，遂为营丘人。画法师荆浩，擅有出蓝之誉。家世业儒，胸次磊落有大志，寓意于山水。挥毫适志，精通造化，笔尽意在，扫千里于咫尺，写万意于指下，平远寒林，前所未有。凡称画山水者，必以成为古今第一，至于不名，而曰营丘焉。（黄宾虹）

临李公麟龙眠山庄之一

李公麟，字伯时，舒州人，宦后归老于龙眠山。博学精识，用意至到，凡目所观，即领其要。始学顾、陆、张、吴及前世名手佳本，乃集众善，以为己有，更自立意，专为一家。自作《山庄图》，为世宝传。尝从苏东坡、黄山谷游，盖文与可一等人也。初留意画马，有僧劝其不如画佛。东坡言观伯时作华严相，皆以意造，而与佛合。画《悬溜山图》，李廌《画品》称其于画天得也。尝以笔墨为游戏，不立守度，放情荡意，遇物则画，初不计其妍媸得失，至其成功，则无遗恨毫发。此殆进技于道，而天机自张，于元画尚意之说，有可合者，正未可以其白描细笔而歧视之。此善用唐人之法者也。（黄宾虹）

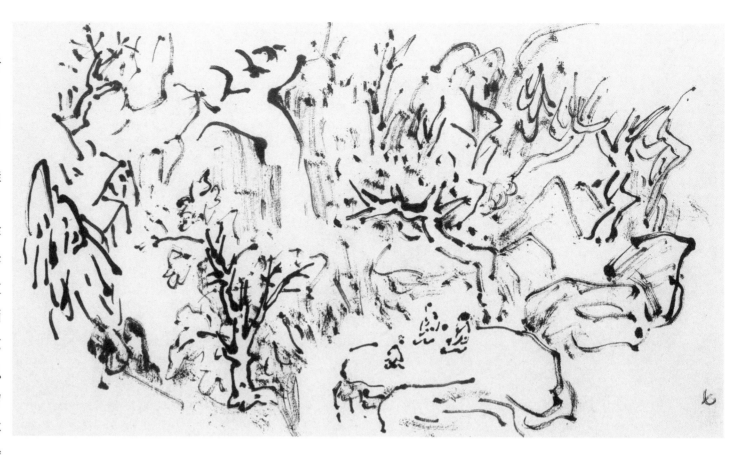

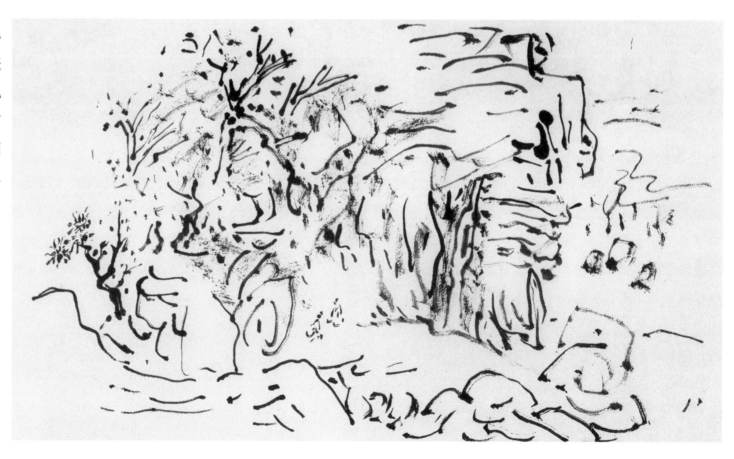

临李公麟龙眠山庄之二

38

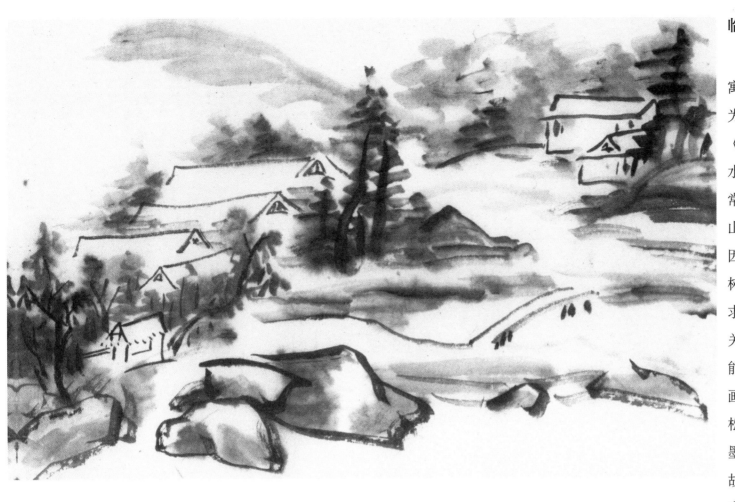

米芾，字元章，襄阳人，寓居京口，宋宣和立画学，擢为博士。初见徽宗，进所画《楚山清晓图》，大称旨。山水人物，自名一家。以李公麟常师吴生，终不能去其习气，山水古今相师，少有出尘格，因信笔为之。多以烟云掩映树木，不取工细，不作大图。求者只作横挂三尺，无一笔关全、李成俗气。人称其画能以古为今，妙于薰染。所画山水，其源出于董源。枯木松石，时有新意。又用王洽泼墨，参以破墨、积墨、焦墨，故融厚有味。宋之画家，俱于实处取气，惟米元章于虚中取气。然虚中之实，节节有呼吸，有照应。（黄宾虹）

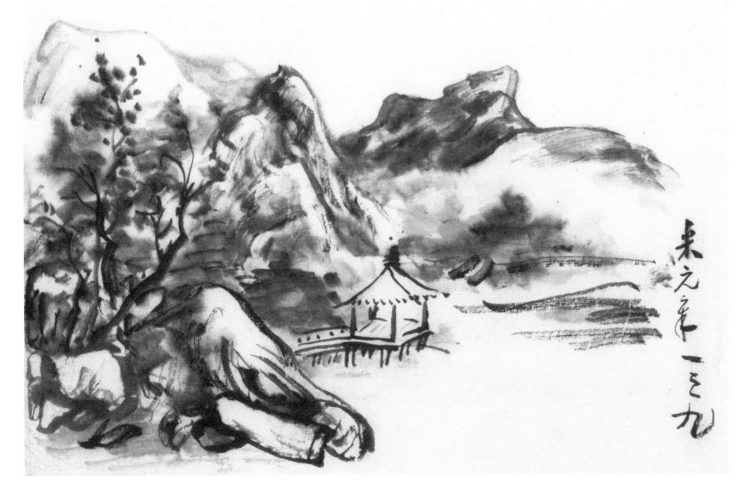

临米芾山水之二

临大小米之一

米友仁，字元晖。言云山画者，世称米氏父子，故曰二米。元晖能传家学，作山水，清致可掬，略变其尊人所为，成一家法。烟云变灭，林泉点缀，生意无穷。然其结构，比大米稍可摹拟，古秀之处，别有丰韵，书中羲、献，正可比伦。黄山谷诗：虎儿笔力能扛鼎，教字元晖继阿章。虎儿，元晖小字也。元晖墨钩细云，满纸浮动，山势迤逦，隐显出没，林木萧疏，屋宇虚旷。山顶浮图，用墨点成，略不经意。然其水墨，要皆数十百次积累而成，故能丹碧绯映，墨彩莹鉴，自当竟究底里，方见良工苦心。至谓王维之画，皆如刻画，为不足学。惟其着意云烟，不用粉染，成一家法，不得随人取去故也。每自题其画曰墨戏，盖欲淘洗宋时院体，而以造物为师，可称北苑嫡家。（黄宾虹）

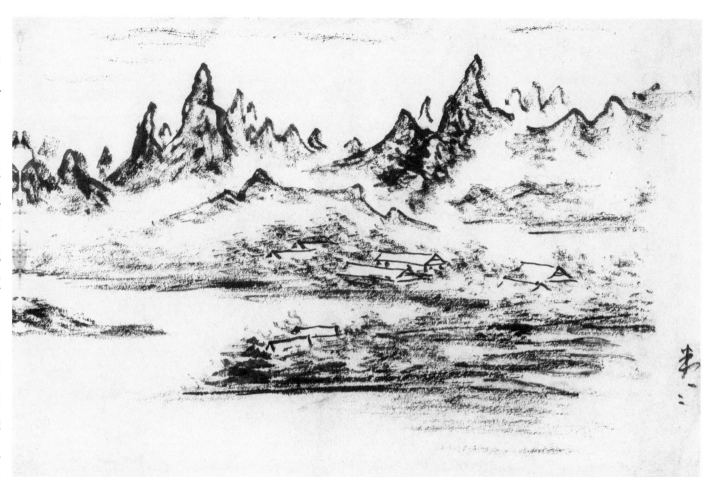

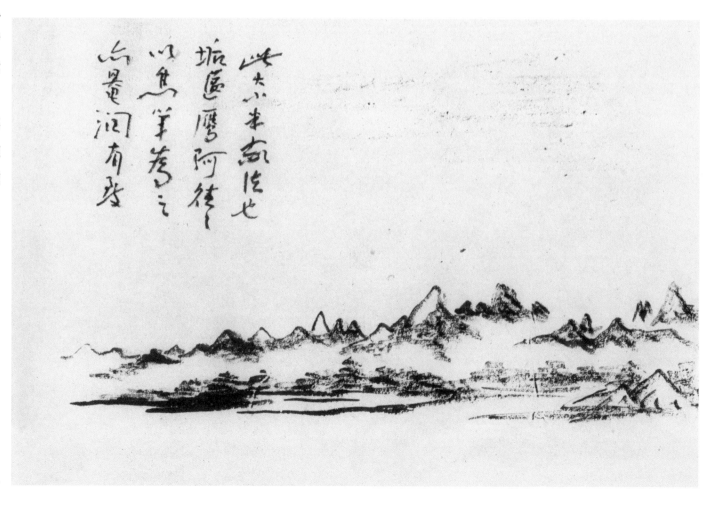

临大小米之二

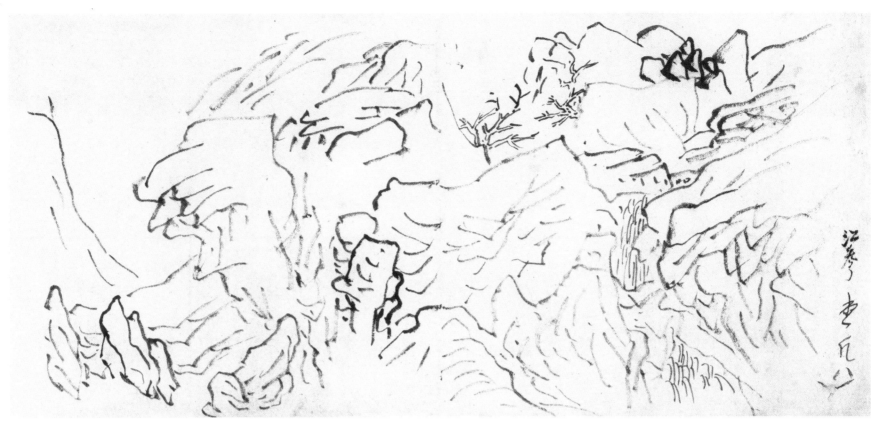

临江参山水之一

江参，(公元12世纪)〔南宋〕字贯道，南居霅川(今浙江湖州市南)，形貌清癯，平生特嗜香茶，和当时叶梦得等众多文人学者关系甚密。长于山水，师董源、巨然，参以"范郭"画法，创"泥里拔钉皴"，自成一家。

临江参山水之二

临李唐山水

李唐字晞古，河阳人，在宣靖间已著名。入院后，乃尽变前人之学而学焉。唐初至杭州，无所知者，货楮墨以自给，日甚困，有中使识其笔曰：待诏作也。因奏闻。而唐之画，杭人即贵之。唐有诗曰：雪里烟村雨里滩，为之如易作之难；早知不入时人眼，多买胭脂画牡丹。概想其人，虽变古法，而不远于古法，可知也。古人作画，多尚细润，唐至北宋皆然。（黄宾虹）

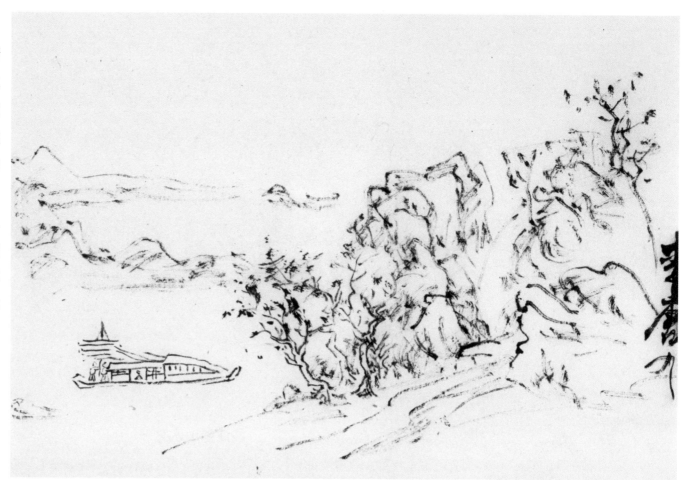

临刘松年山水

刘松年，钱塘人，居清波门外，俗呼暗门刘，又呼刘清波。淳熙画院画生，绍熙年待诏。山水人物师张敦礼，而神气过之。敦礼避光宗讳，改名训礼，宋汴梁人。学李唐山水，人物树石并仿顾、陆，笔法细紧，神秀如生。李西涯题刘松年画，言松年画，考之小说，平生不满十幅，笔力细密，用心精巧，可谓画中之圣。所画《耕织图》，色新法健，不工不简，草草而成，多有笔趣。《问道图》尤其得意之作，画法全以卫贤《高士图》为其矩矱。林木殿宇人物，苍古精妙，不似南宋人，亦不似画院人。（黄宾虹）

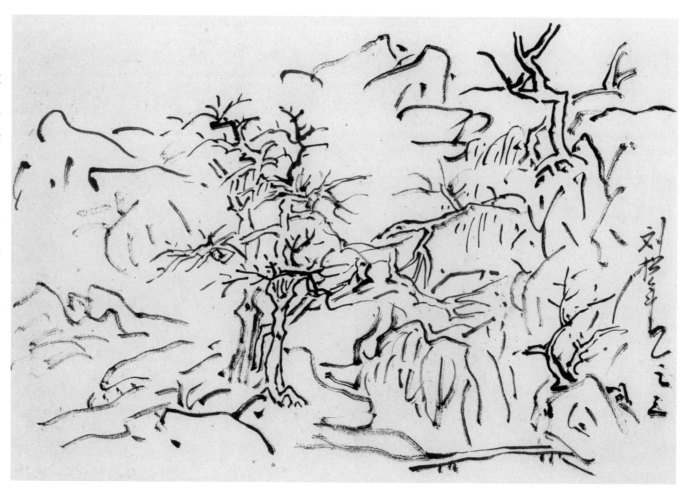

临马远山水之一

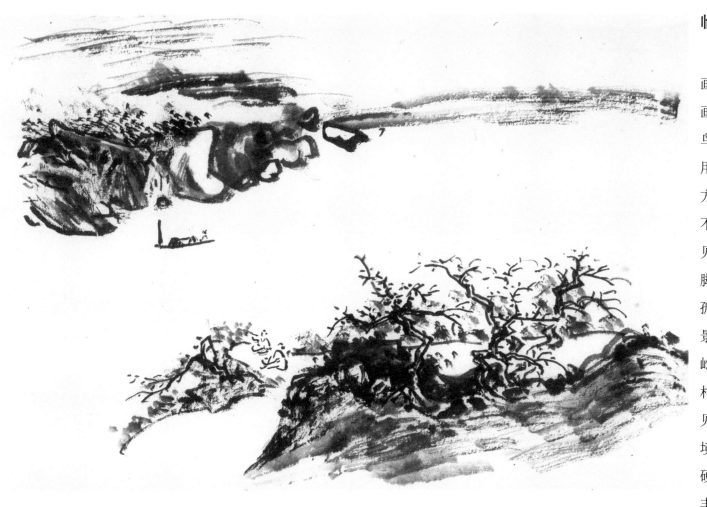

河中马远，号钦山，世以画名，后居钱塘。光、宁朝待诏画师李唐，工山水、人物、花鸟，独步画院。所画下笔严整，用焦黑作树石，枝叶夹笔，石皆方硬，以大斧劈带水墨皴。全境不多，其小幅或峭峰直上而不见其顶，或绝壁直下而不见其脚，或近山参天而远山则低，或孤舟泛月而一人独坐，此边角之景也。间有其峭壁丈障，则主山屹立，浦溆萦回，长林瀑布，互相掩映。且如远山外低，平处略见水口，苍茫外微露塔尖，此全境也。画树多斜欹偃蹇，松多瘦硬，如屈铁状。间作破笔，最有丰致。（黄宾虹）

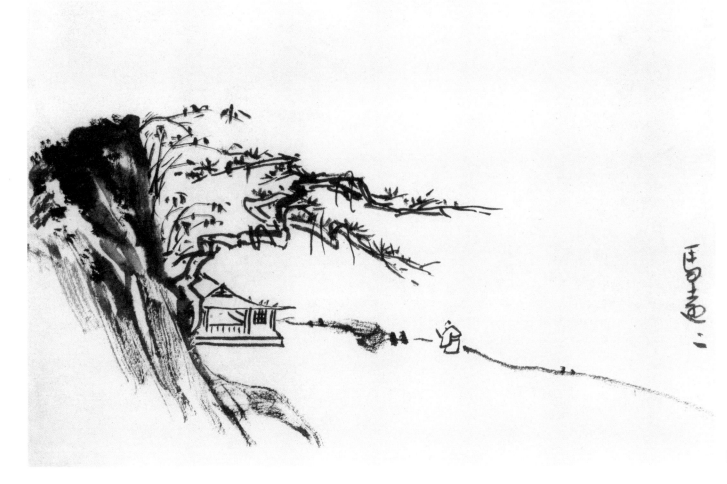

临马远山水之二

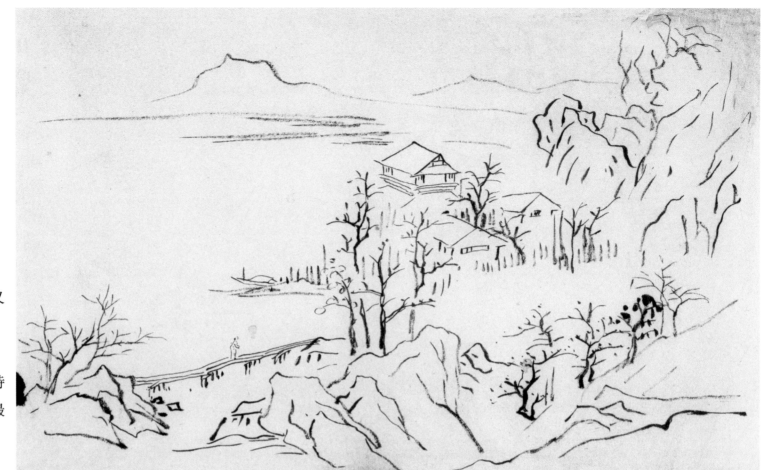

临赵孟頫山水之一

赵孟頫，字子昂，号松雪，松雪道人，又号水精宫道人、鸥波，吴兴（今浙江湖州）人。元代著名画家，特别是书法和绘画成就最高，开创元代新画风，被称为"元人冠冕"。

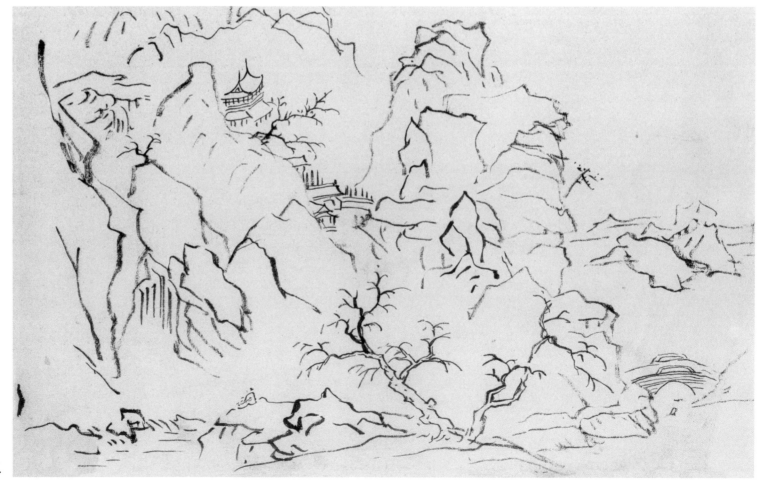

临赵孟頫山水之二

44

临吴镇山水之一

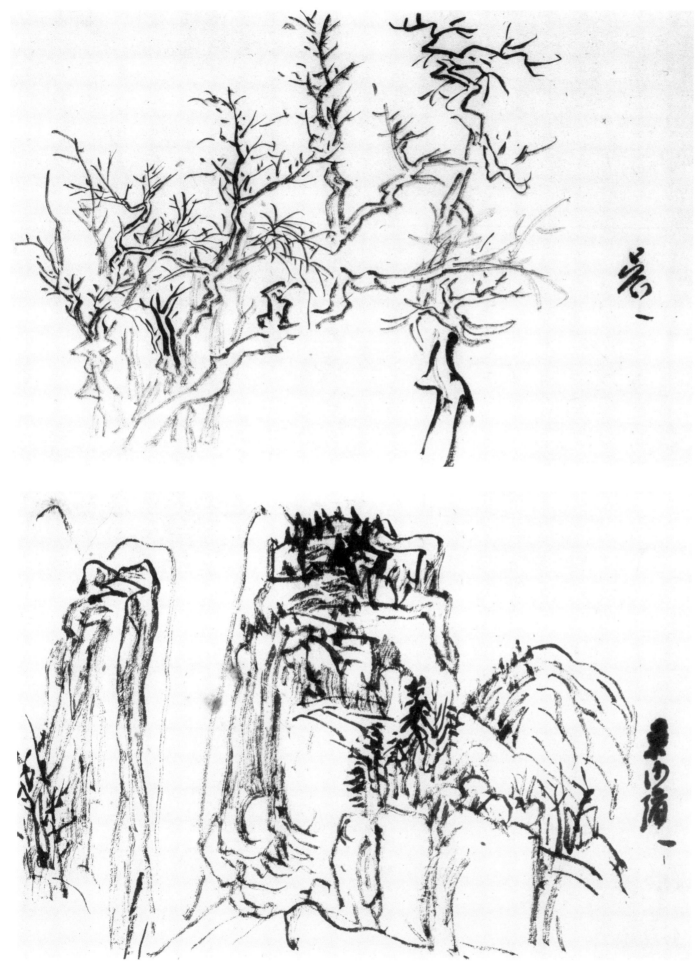

吴镇，字仲圭，号梅花道人，嘉兴人。博学多闻，藐薄荣利，村居教学以自娱，参易卜卦以玩世。遇兴挥毫，非酬应世法也。故其笔端豪迈，墨汁淋漓，无一点朝市气。师巨然而能轶出其畦径，烂漫惨淡，自成名家。盖心得之妙，殊非易学，北宋高人三昧，惟梅道人得之。与盛子昭同里闬而居，求盛画者，填门接踵，远近著闻。仲圭之门，雀罗无问，惟茅屋数椽，闭门静坐。妻孥视其坎壈，而语撩之曰：何如调脂杀粉，效盛氏乎？仲圭莞尔曰：汝曹太俗！后五百年，吾名噪艺林，子昭当入市肆。身后士大夫果贤其人，争购其笔墨，其自信有如此者。破墨之法，学者甚多，皆粗服乱头，挥洒以鸣其得意，于节节肯綮处，全未梦见，无怪乎有墨猪之诮也。（黄宾虹）

临吴镇山水之二

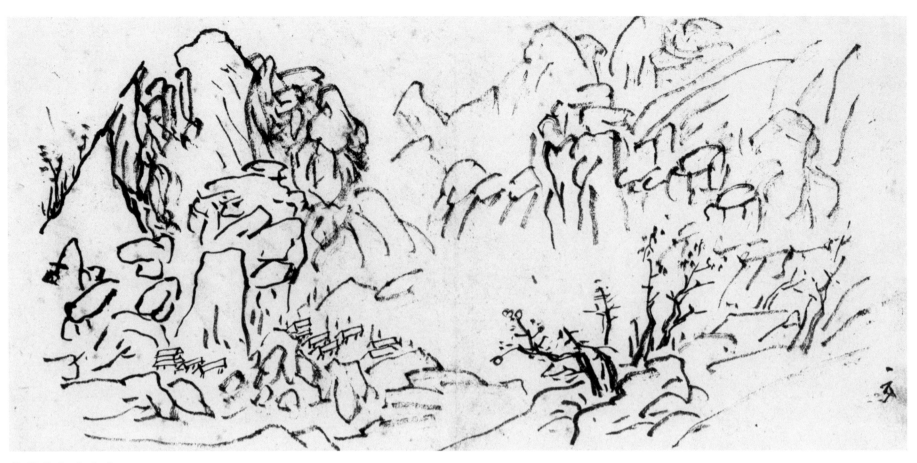

临黄公望山水之一

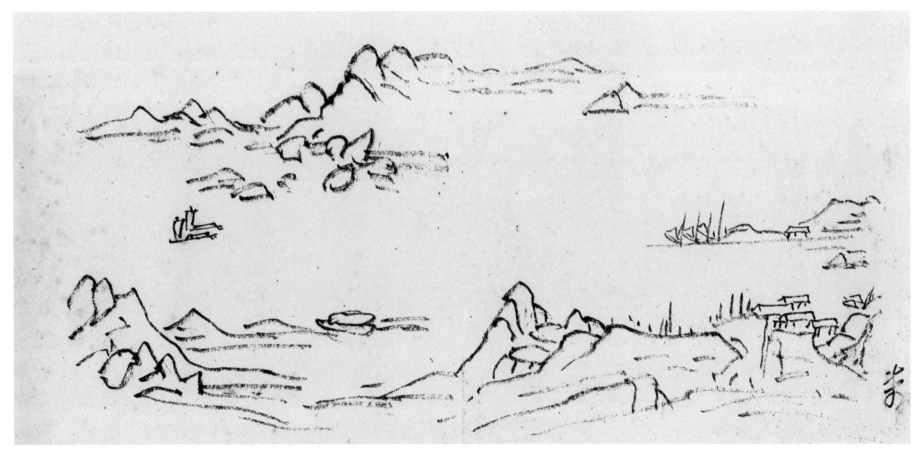

临黄公望山水之二

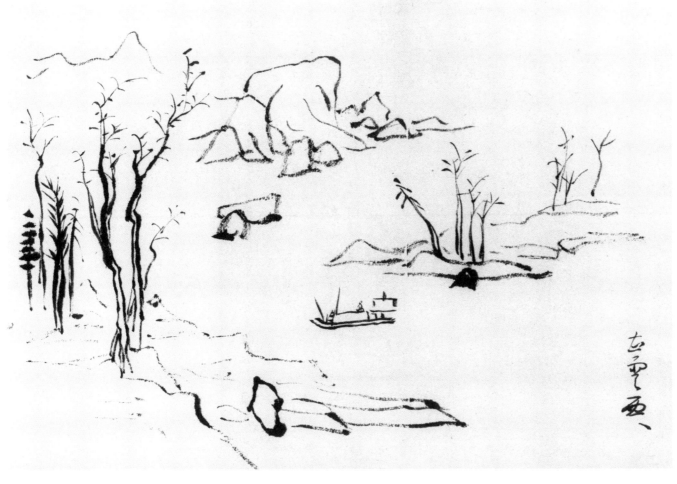

临曹知白山水

　　曹知白，号云西，画笔韵度，清妙与黄子久、倪云林相颉颃。

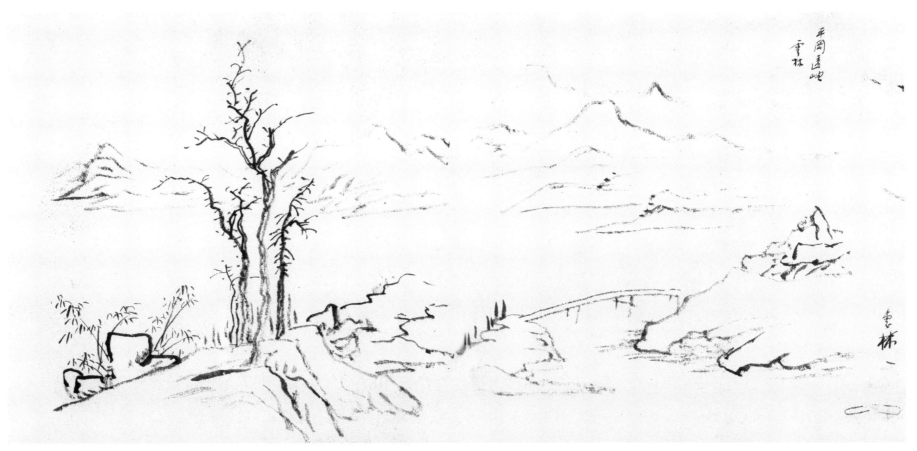

临倪云林山水

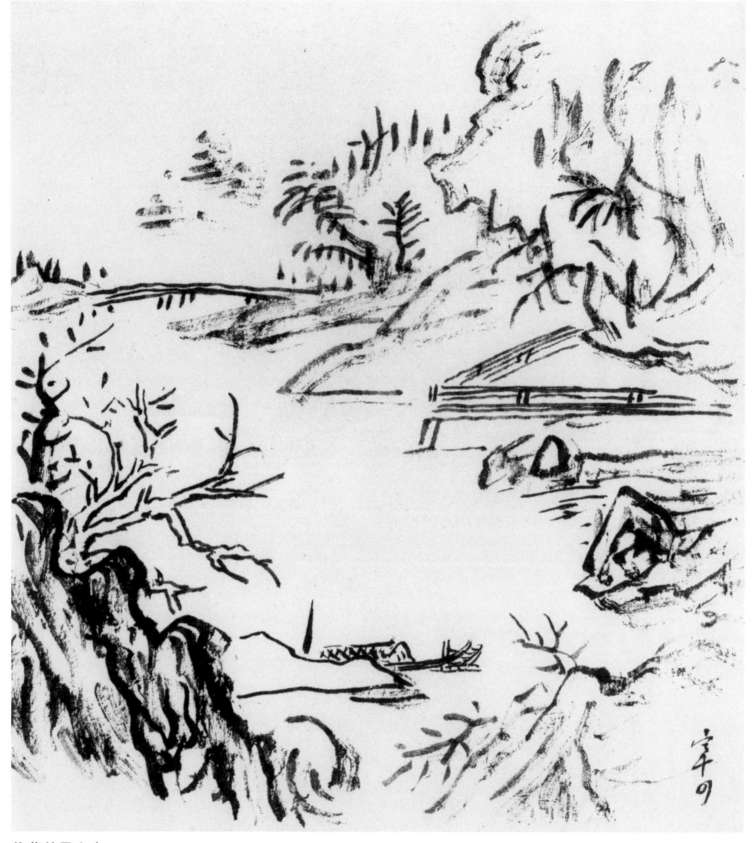

临董其昌山水

董其昌，明代书画家。字玄宰，号思白、香光居士。华亭（今上海松江）人，擅画山水，师法董源、巨然、黄公望、倪瓒，笔致清秀中和，恬静疏旷；用墨明洁隽朗，温敦淡荡；青绿设色古朴典雅。以佛家禅宗喻画，倡"南北宗"论，为"华亭画派"杰出代表。其画及画论对明末清初画坛影响甚大。

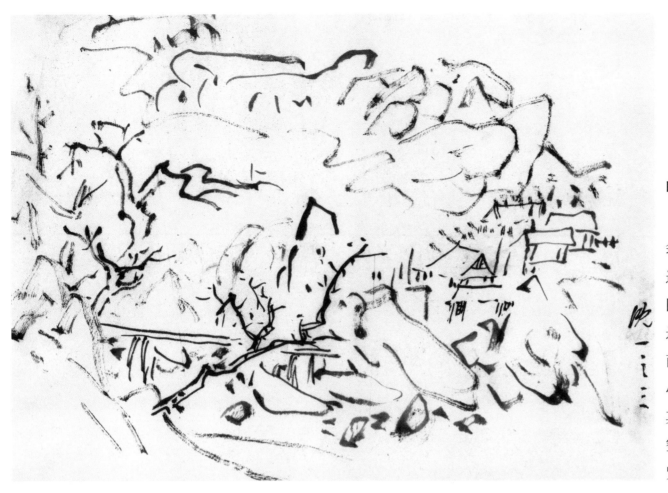

临沈周山水之一

　　沈周，字启南，号石田，自号白石翁。画学黄子久、吴仲圭、王叔明，皆逼真，独于倪云林不甚似。尝师事赵同鲁。同鲁每见周仿云林，辄谓落笔太过。所画于宋元诸家，皆能变化出入，而独于董北苑、僧巨然、李营丘，尤得心印。上下千载，纵横百辈，兼综条贯，莫不揽其精微。每营一障，则长林巨壑，小市寒墟，高明委曲，风趣泠然，使览者目想神游，下视众作，直培嵝耳。

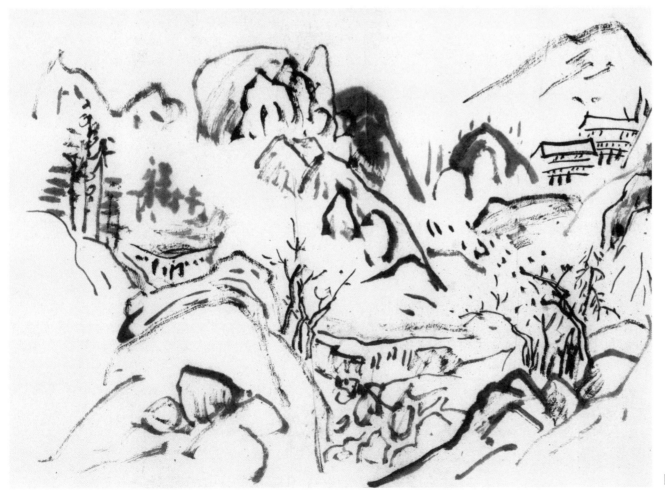

临沈周山水之二

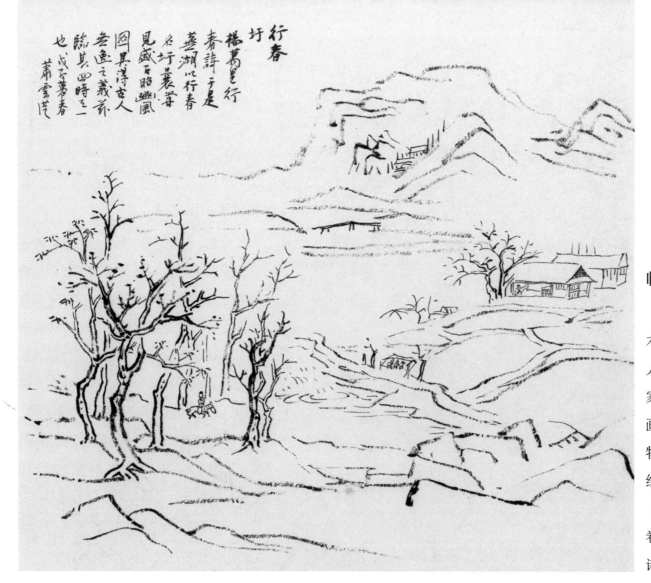

临萧云从山水之一

萧云从（1596－1673）原名萧龙，字尺木，号默思，又号无闷道人，晚称钟山老人。祖籍当涂，芜湖人。明末清初著名画家，姑熟画派创始人。幼而好学，笃志绘画、寒暑不废。善画山水格疏秀，兼工人物，与孙逸齐名。早期作《秋山行旅图卷》，绘《太平山水图》43幅，另有《闭门拒额图》《西门恸器图》《秋山访友图》《江山览胜图卷》《归寓一元图卷》《谷幽深卷》《崔萧诗意卷》等。

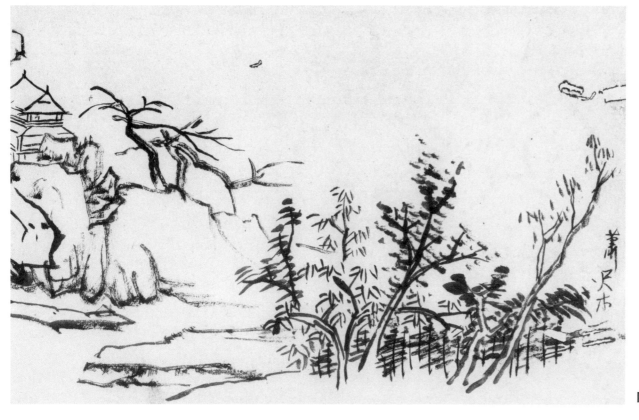

临萧云从山水之二

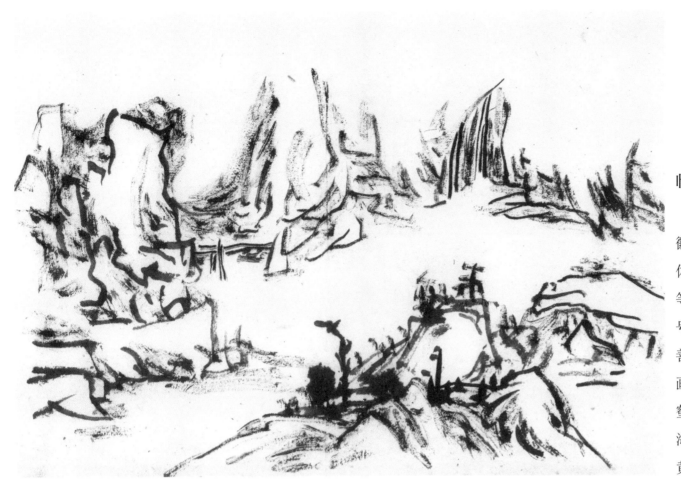

临戴本孝山水之一

戴本孝（1621－1691），和州（今安徽省和县）人，字务旃，号前休子，一作休宁人。别号黄水湖渔父、太华石屋叟等，终生不仕，以布衣隐居鹰阿山，故号鹰阿山樵，清代画家。戴本孝工诗，善画山水，尤以描写黄山风景为多。作画善用枯笔，设色清雅，墨色苍浑，丘壑林木简疏，深得元人气味，亦善画松海。后人称他与梅清、梅庚、石涛等为黄山画派。

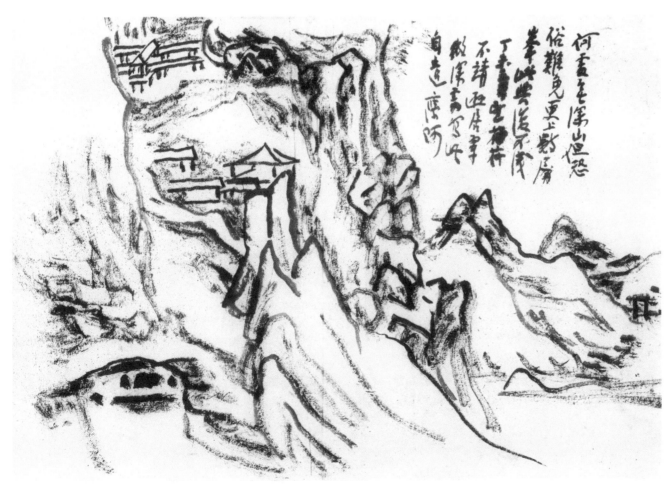

临戴本孝山水之二

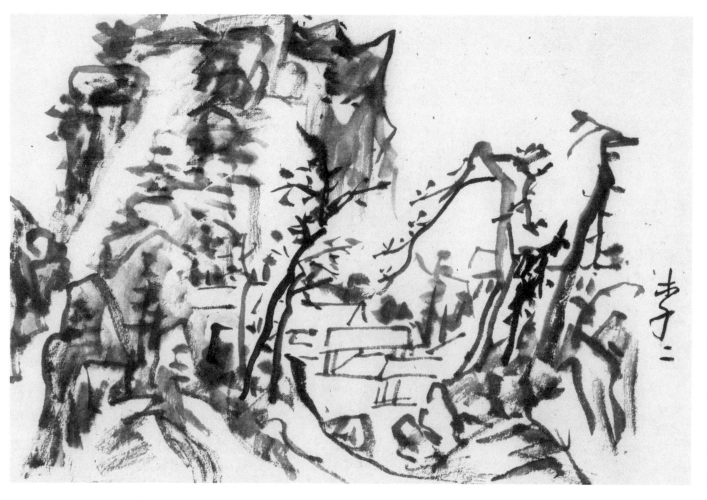

临李流芳山水之一

李流芳，字茂宰，又字长蘅，号檀园，又号香海、泡庵，晚称慎娱居士，本歙县(今安徽歙县)人，侨居嘉定(今属上海市)。与唐时升、娄坚、程嘉燧称"嘉定四君子"。与钱谦益为友，常往来常熟。文品为士林翘楚。工诗，擅书法，又能刻印，与何雪渔(震)方驾。偶游戏刻竹，学朱松邻。精绘事，为"画中九友"之一。擅山水，尤好吴镇。其写生亦有别趣，出入宋、元，逸气飞动。

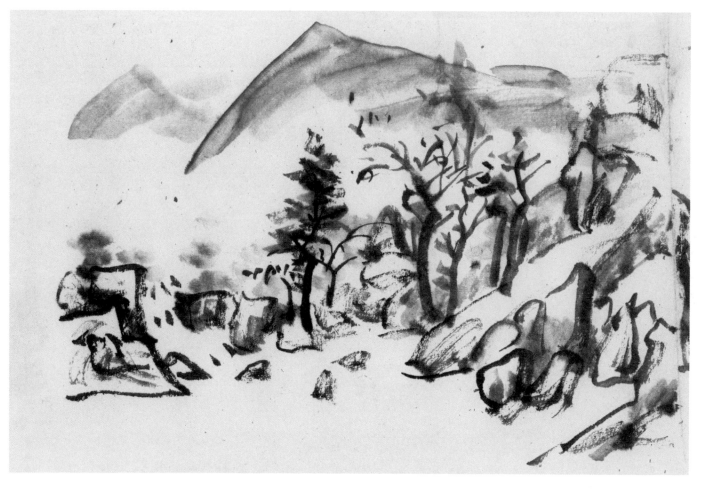

临李流芳山水之二

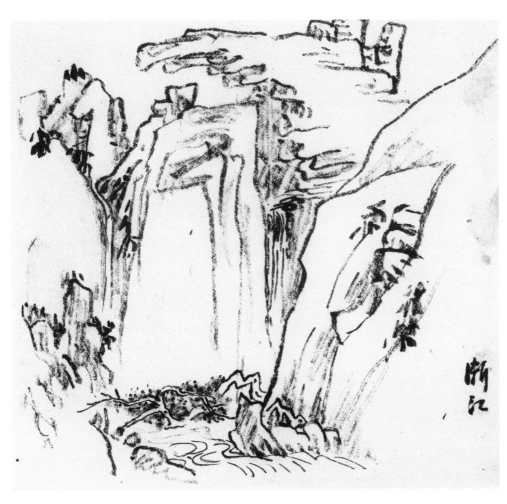

临渐江山水之一

 新安渐江僧，俗姓江，明韬，字六奇，号鸥盟，晚年空名弘仁，歙人，明诸生。少孤贫，性僻，以铅椠养母。一日负米行三十里，不逮期，欲赴练江死。母大殡后，不婚不宦，游幔亭，皈报亲寺古航师为圆顶焉。画法初师宋人。为僧后，尝居黄山、齐云。山水师云林。王阮亭谓新安画家多宗倪黄，以渐江开其先路。画多层峦陡壑，伟峻沉厚，非若世之疏林枯树，自谓高士者比。以北宋丰骨，蔚元人气韵，清逸萧散，在方方壶、唐子华之间。当时士夫以渐江画比云林。至以有无为清俗。既而游庐山归，即恒化。论者言其诗画俱得清灵之气，系从静悟来。与查士标、汪之瑞、孙逸，称新安四大家。

临渐江山水之二

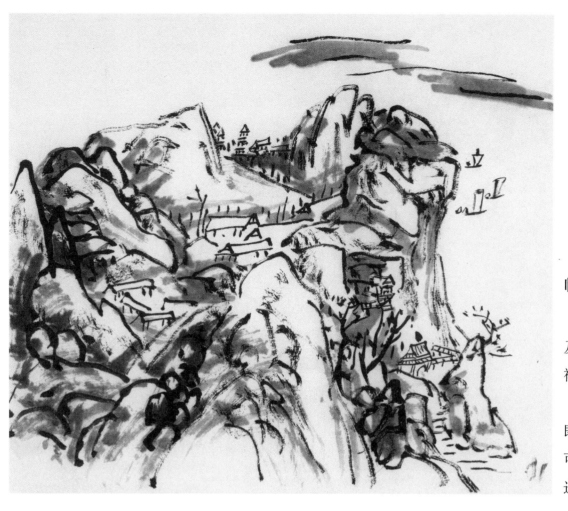

临王时敏山水之一

　　王时敏，字逊之，号烟客，家太仓，少时即为董思翁及陈眉公所深赏。于时思翁宗揽古今，阐发幽奥，自谓画禅正宗，真源嫡派。

　　凡布置设施，勾勒斫拂，水晕墨彰，悉有根柢。早年即穷黄子久之奥窔，作意追摹，笔不妄动，应手之制，实可肖真。用力既深，晚益神化。以荫官至奉常，而淡于仕进，优游笔墨，啸吟烟霞，为清代画苑领袖。

临王时敏山水之二

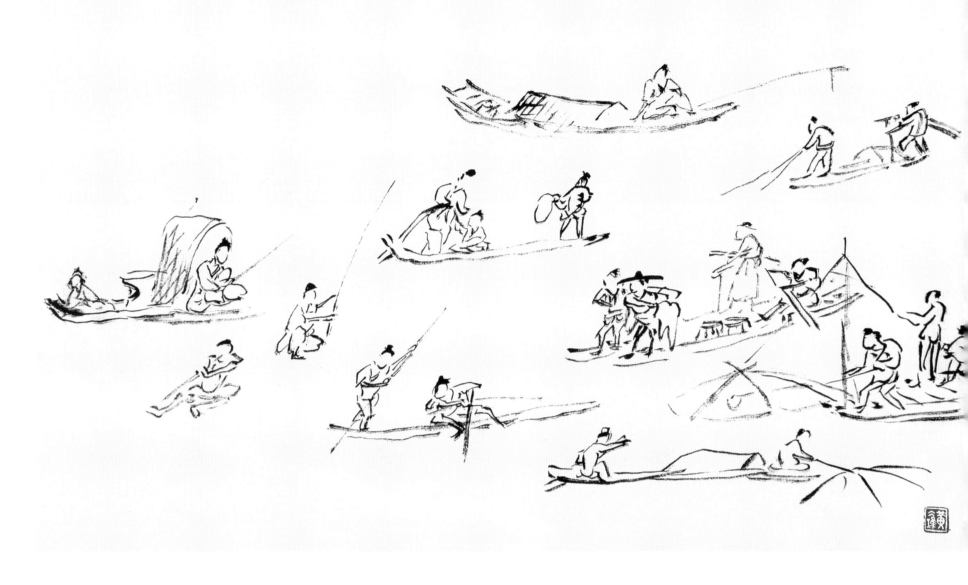

车、船、人物

凡画山，有屋有桥，欲其体正而意贞也，故吾以颜鲁公书如锥画沙之法行之。（黄宾虹语）

第二部分 山水写生画谱

山水写生画稿

　　中国古代优秀的画家，都是能够深切地去体验大自然的。徒画临摹，得不到自然的要领和奥秘，也就限制了自己的创造性。事事依人作嫁，那便没有自己的见解了。（黄宾虹语）

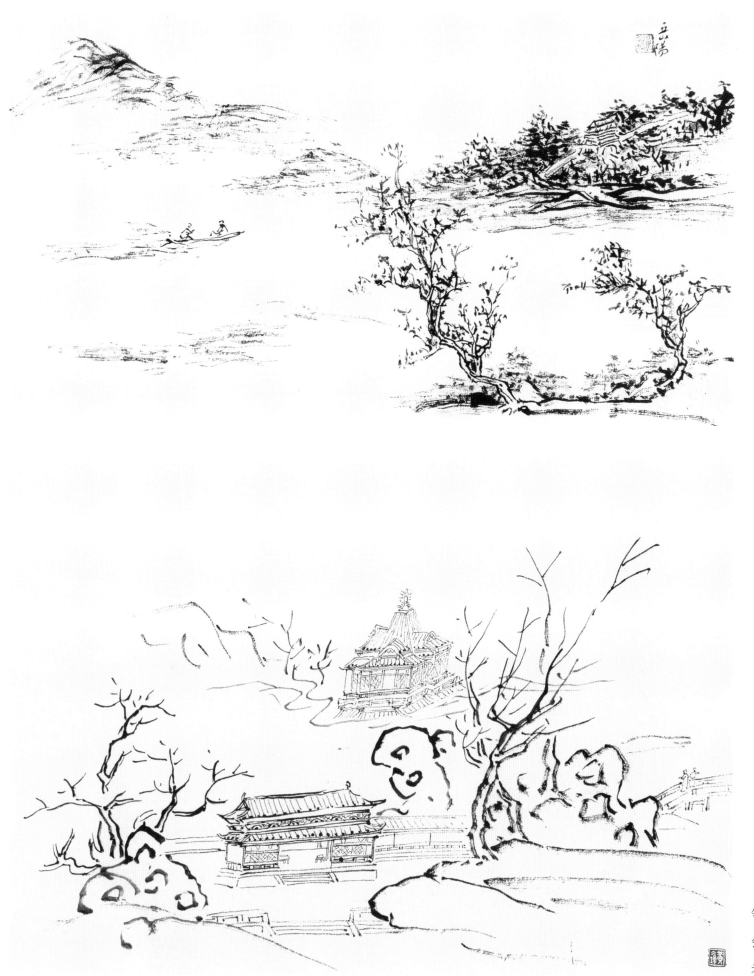

作山水应得山川的要
领和奥秘，徒事临摹，便
会事事依人作嫁，自为画
者之末学。（黄宾虹语）

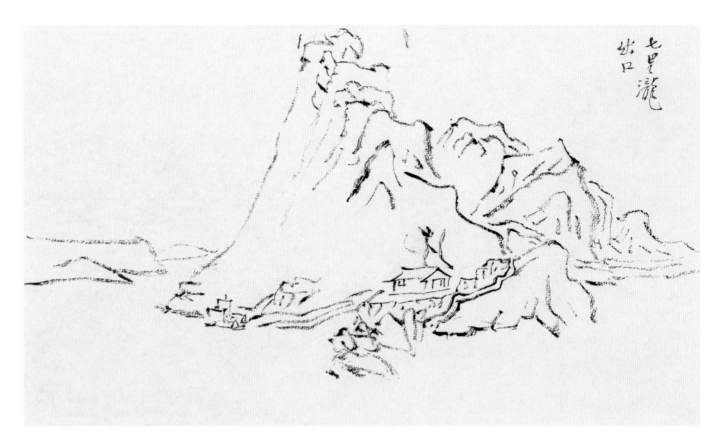

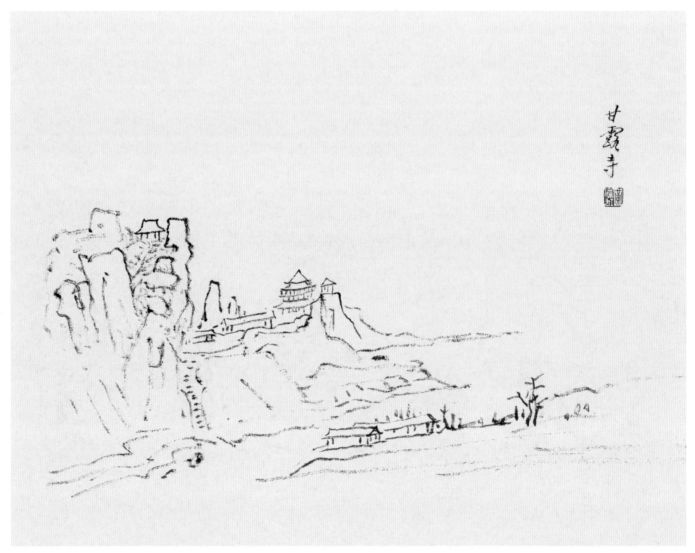

法从理中来，理从造化变化
中来。法备气至，气至则造化入
画，自然在笔墨之中而跃现于纸
上。（黄宾虹语）

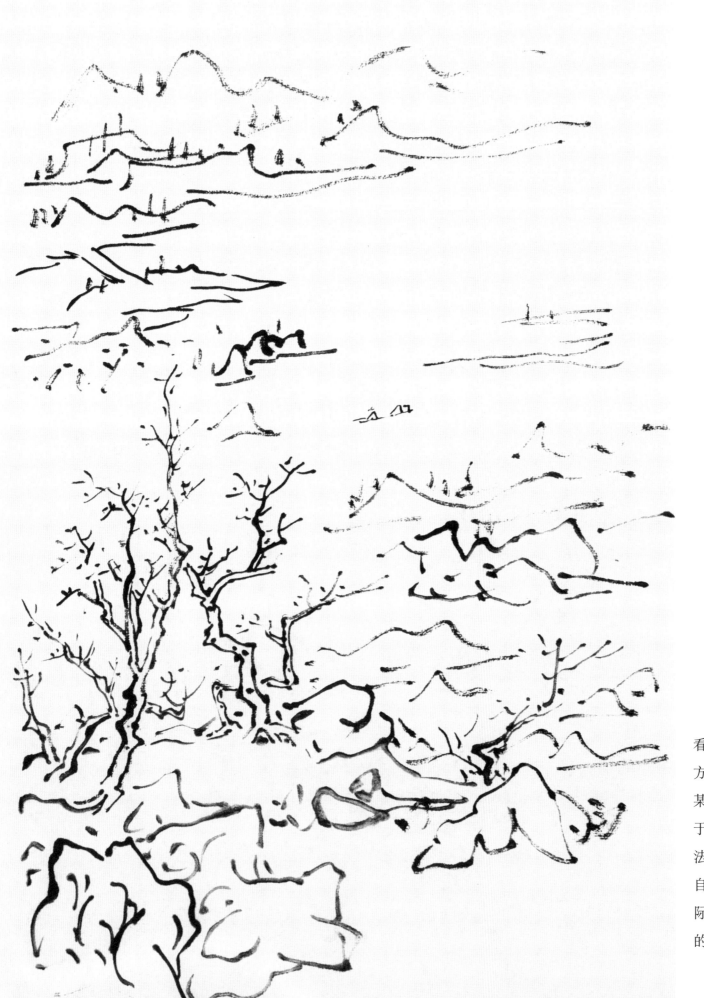

我要游遍全国，一方面看尽各种山水的曲折变化；一方面到了某处，便发现某时代某家山水的根据，便十分注意于实际对象中去研究那家那法，同时勾取速写稿，并且以自然的无穷丰富，我也就在实际的对象中，去探索各种各样的表现方法。（黄宾虹语）

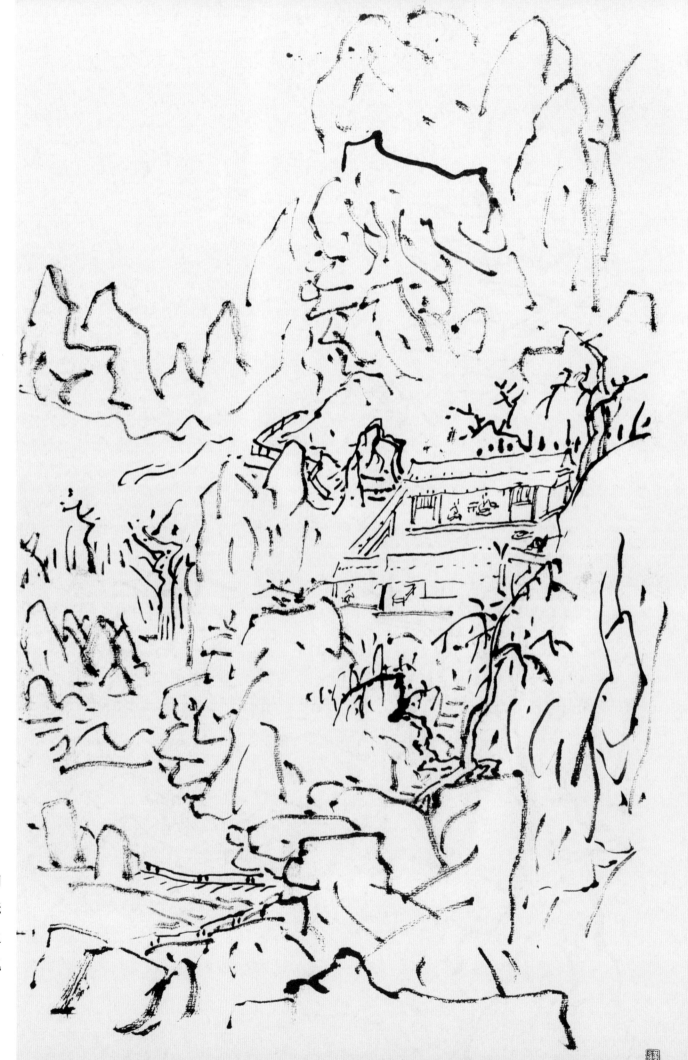

学那家那法，固然可以给我们许多启发；但那家那法，都有实际的自然作根据。古代画家往往写生他的家乡山水，因而形成了他自己独到的风格和技巧。（黄宾虹语）

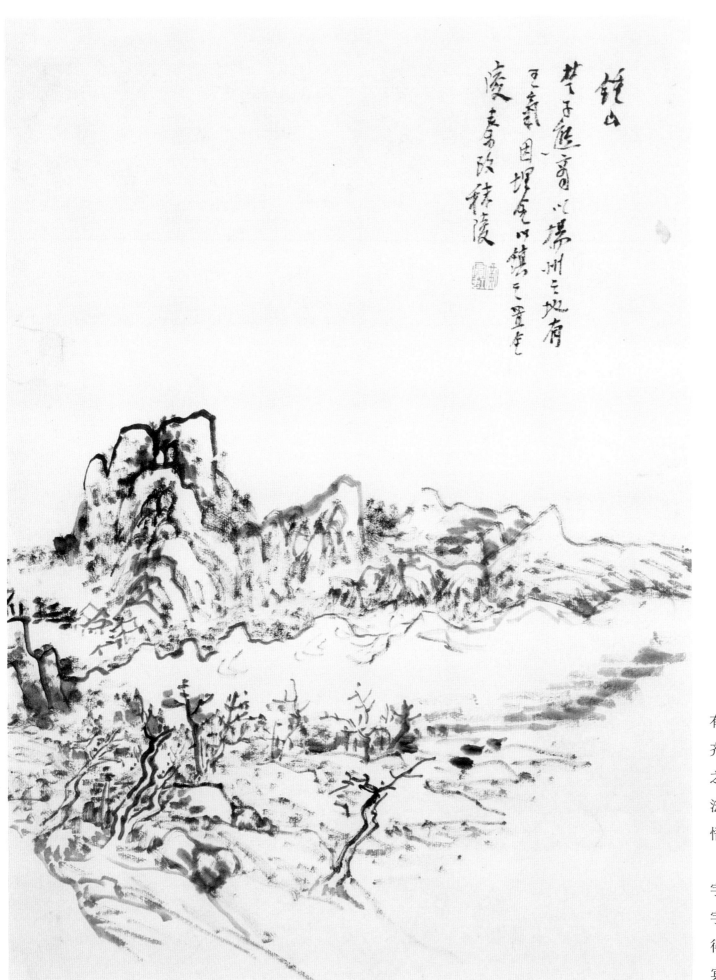

古人论画，常有"无法中有法""乱中不乱""不齐之齐""不似之似""须入乎规矩之中，又超乎规矩之外"的说法。此皆绘画之至理，学者须深悟之。

对景作画，要懂得"舍"字；追写物状，要懂得"取"字。"舍""取"可由人。懂得此理，方可染翰挥毫。（黄宾虹语）

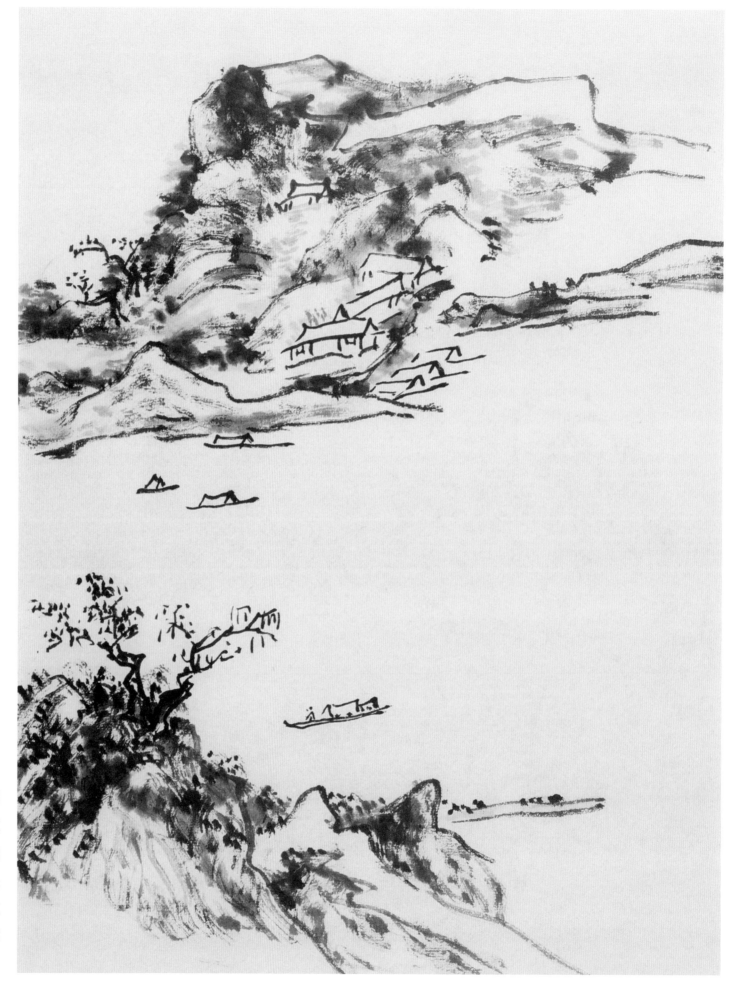

山水画家，对于山水创作，必然有着它的过程，这个过程有四：一是"登山临水"，二是"坐望苦不足"，三是"山水我所有"，四是"三思而后行"。此四者，缺一不可。（黄宾虹语）

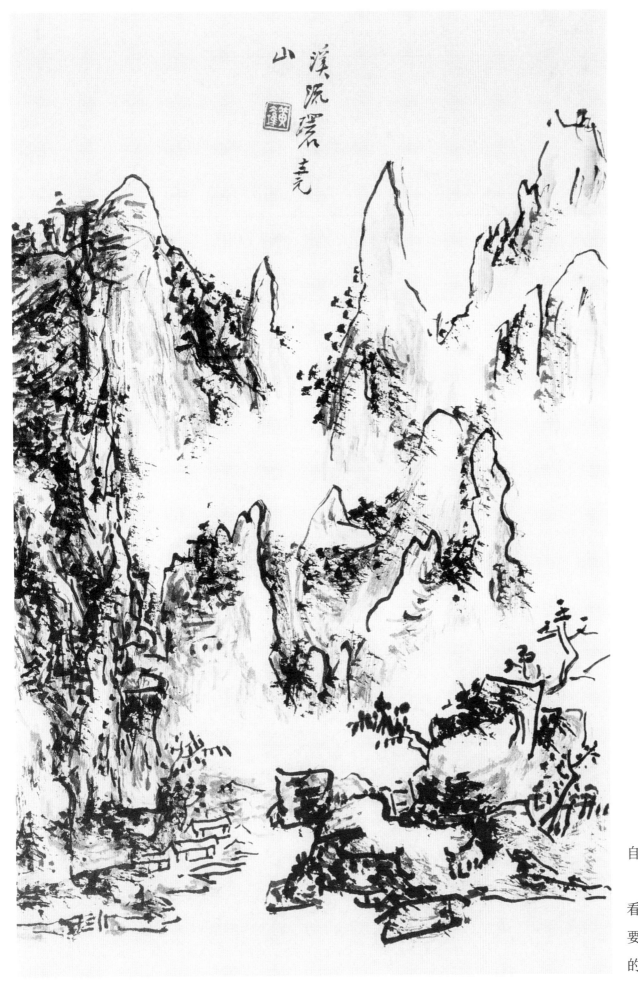

溪流環岸 三元 山

"登山临水"是画家第一步，接触自然，作全面观察体验。

"坐望苦不足"，则是深入细致地看，既与山川交朋友，又拜山川为师，要心里自自然然，与山川有着不忍分离的感情。（黄宾虹语）

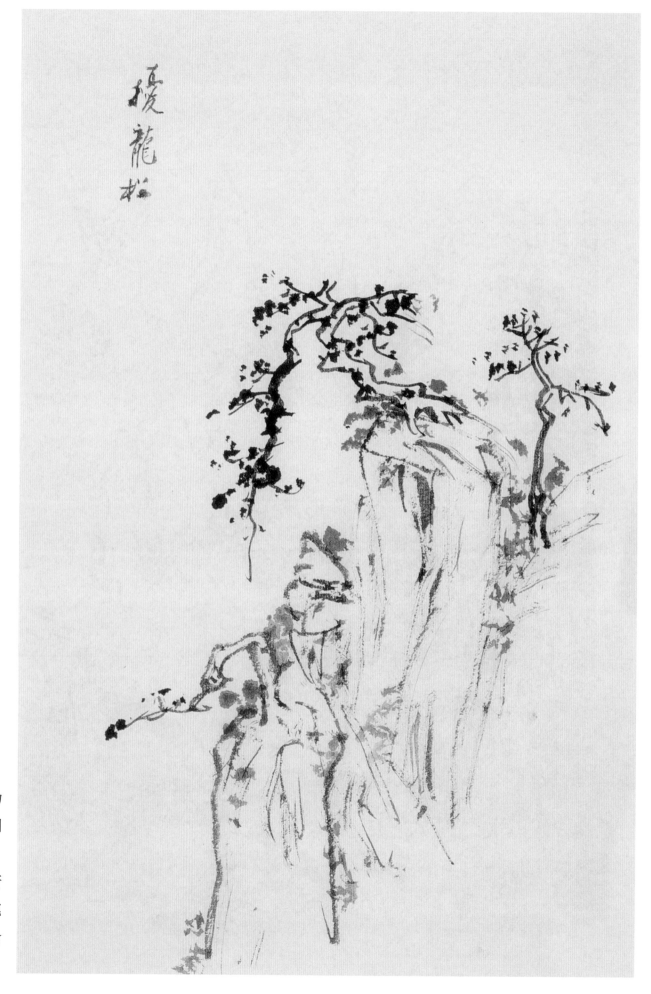

矮龙松

"山水我所有"，这不只是拜天地为师，还要画家心占天地，得其环中，做到能发山川的精微。

"三思而后行"，一是作画之前有所思，此即构思；二是笔笔有所思，此即笔无妄下；三是边画边思。此三思，也包含着"中得心源"的意思。（黄宾虹语）

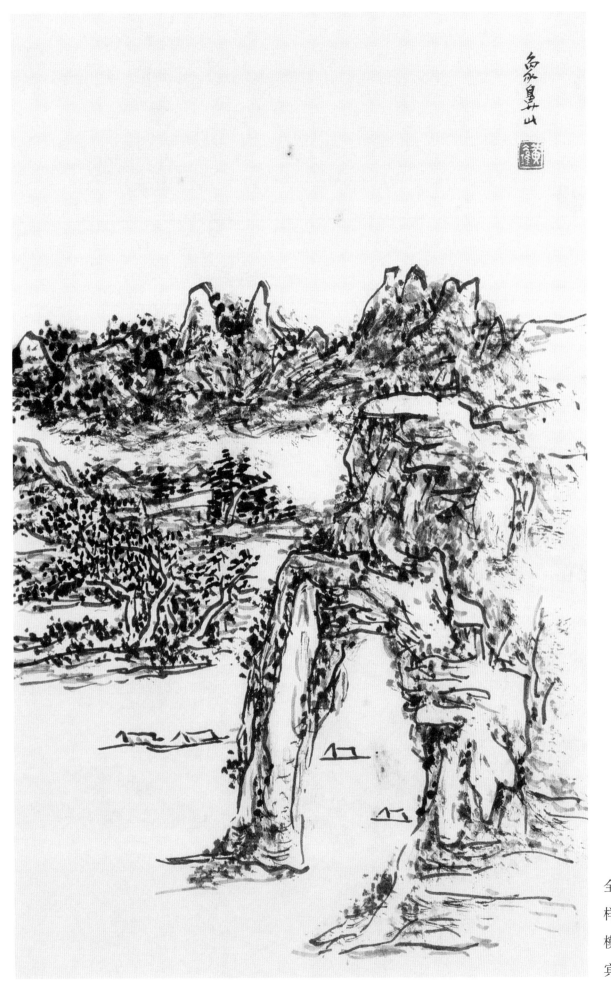

三陵自然之山，总是有黑有白的。全白之山，实为纸上之山，自然中不是这样。清代四王之山全白，因为他们都专事模仿，不看真山，不研究真山之故。（黄宾虹语）

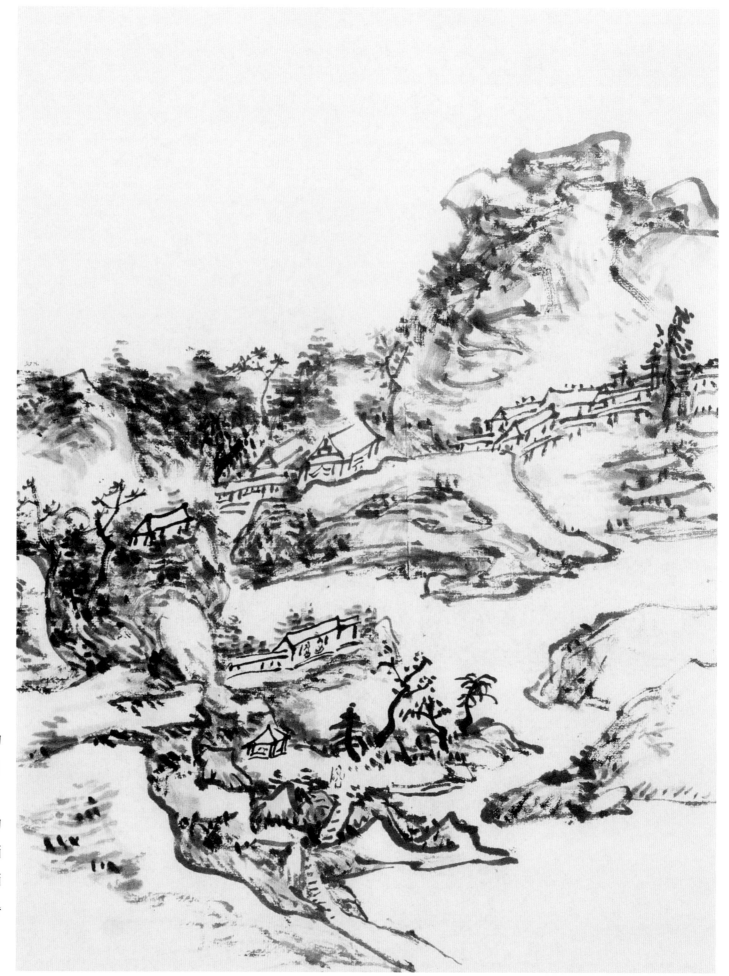

艺术各品种是相通的，摄影虽是外来的，但是好的摄影也能传山水之神，从自然中宛然见到笔墨。

看照片也是师法造化的一种办法，学画既要研究画史、画理、画论，更要探究画迹，师法造化，比较前人得失后，才能走出自己的路子。

（黄宾虹语）

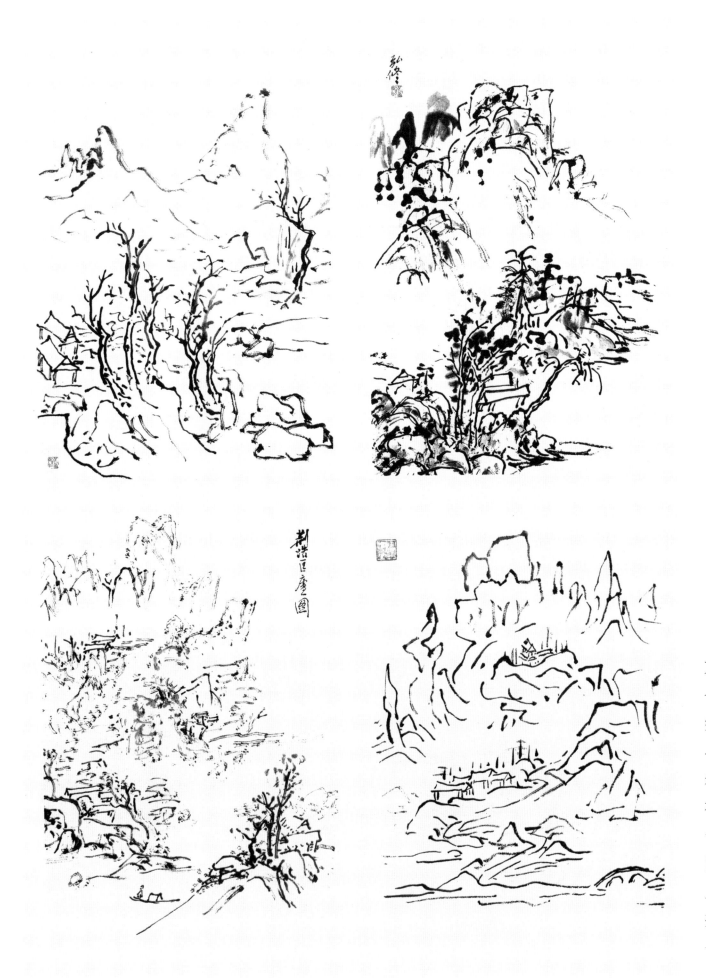

山峰有千态万状，所以气象万千，它如人的状貌，百个人有百个样。有的山峰如童稚玩耍，嬉嬉笑笑，活活泼泼；有的如力士角斗，各不相让，其气甚壮；有的如老人对坐，读书论画，最为幽静；有的如歌女舞蹈，高低有节拍。当云雾来时，变化更多，峰峦隐没之际，有的如少女含羞，避而不见人；有的如盗贼乱窜，探头探脑。变化之丰富，都可以静而求之。此也是画家与诗人着眼点的不同处。

（黄宾虹语）

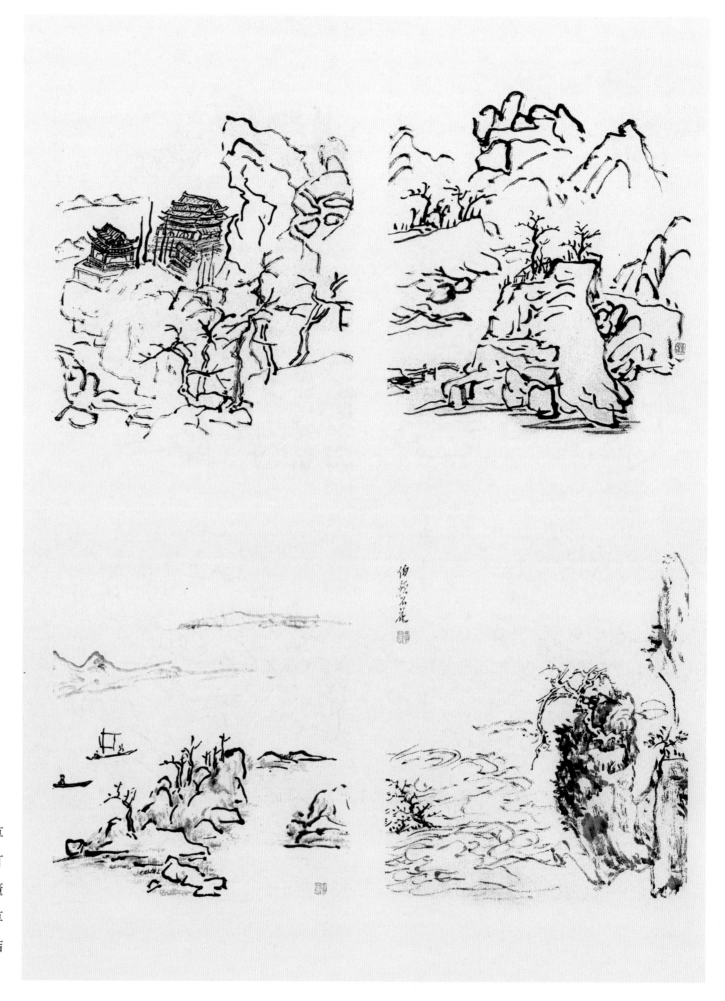

石涛曾说"搜尽奇峰打草稿"，此最要紧。进而就得多打草图，否则奇峰亦不能出来。懂得搜奇峰是懂得妙理，多打草图是能用苦功；妙理、苦功相结合，画乃大成。（黄宾虹语）

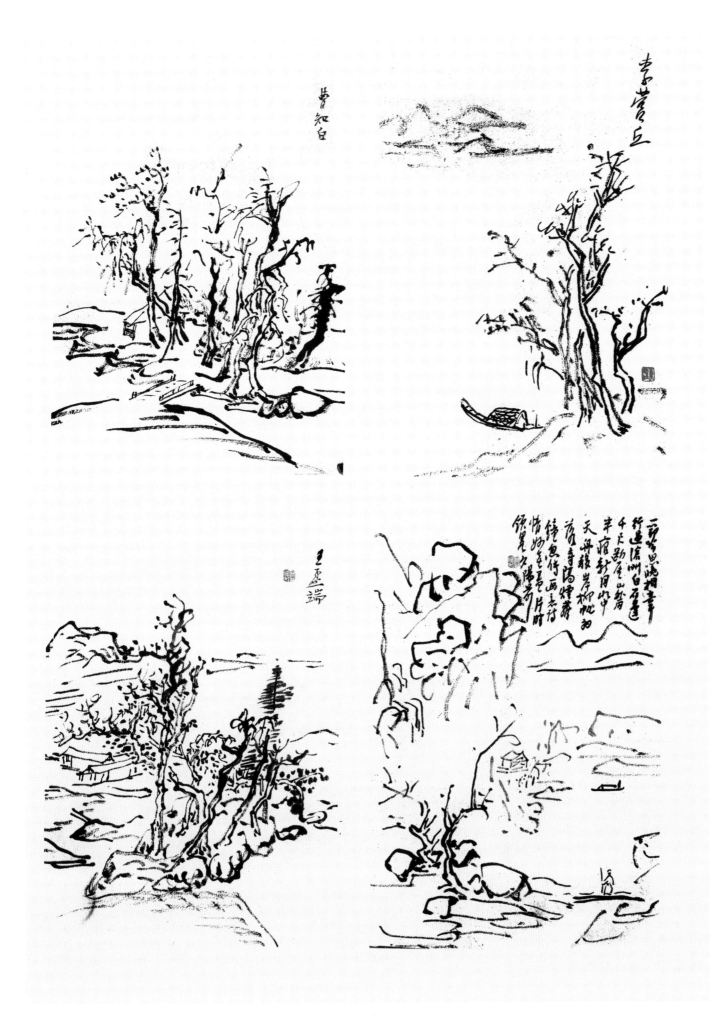

古人谓山分朝阳山、夕阳山、正午山。朝阳山、夕阳山因阳光斜射之故，所以半阴半阳，且炊烟四起，云雾沉积。正午山因阳光当头直射之故，所以近处平坡白，远处峦头黑。因此在中国山水画上，常见近处山反淡，远处山反浓，即是要表现此种情景。此在中国画之表现上乃合理者，并无不科学之处。而且亦形成中国山水画上之特殊风格。不同于西洋山水画上之表现。

（黄宾虹语）

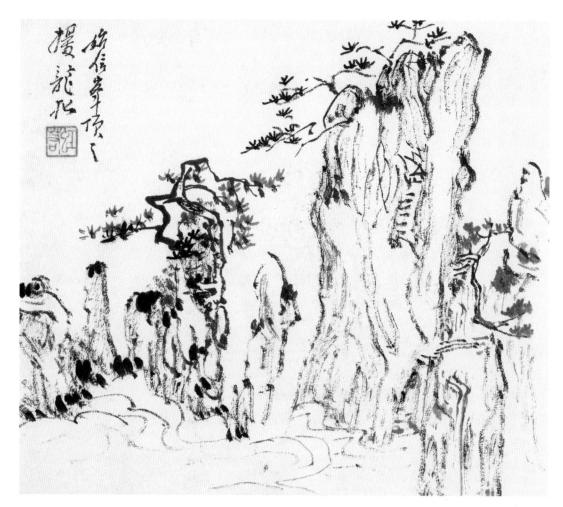

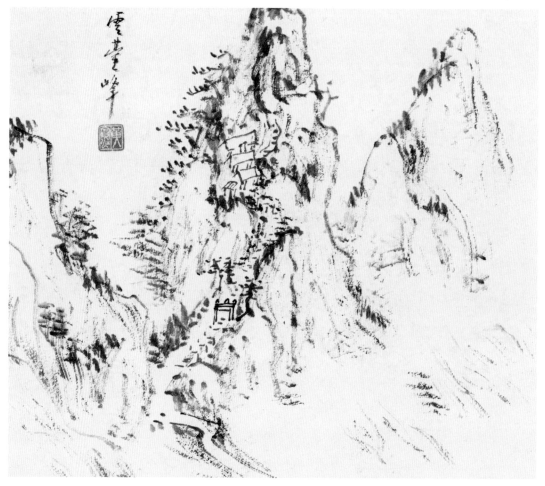

游黄山，可以想到石涛与梅瞿山的画；画黄山，心中不可先存石涛的画法。王石谷、王原祁心中无刻不存大痴的画法，故所画一山一水，便是大痴的画，并非自己的面貌。但作画也得有传统的画法，否则如狩猎田野，不带一点武器，徒有气力，依然获益不大。（黄宾虹语）

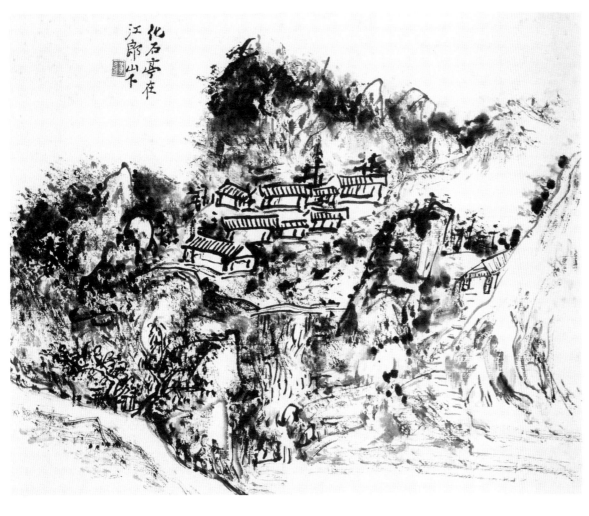

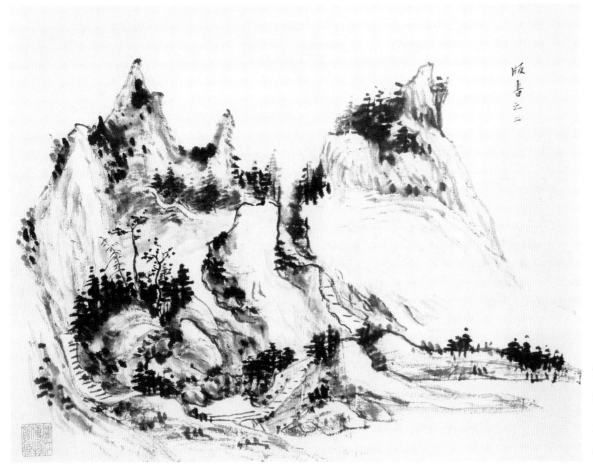

我说"四王"、汤、戴陈陈相因，不是说他们功夫不深，而是跳不出古人的圈子。有人说我晚年的画变了，变得密、黑、重了，就是经过师古人又师今人，更师造化，饱游饫看，勤于练习的结果。（黄宾虹语）

山水画笔法图例

减笔山水

凡画山，其转折处，欲其圆而气厚也，故吾以怀素草书折钗股之法行之。

凡画山，其向背处，欲其阴阳之明也，故吾以蔡中郎八分飞白之法行之。

凡画山，山上必有云，欲其流行自在而无滞相也，故吾以钟鼎大篆之法行之。

凡画山，山下必有水，欲其波之整而理也，故吾以（李）斯翁小篆之法行之。

凡画山，山中必有隐者，或相语，或独哦，欲其声之可闻而不可闻也，故吾以六书会意之法行之。

凡画山，山中必有屋，屋中必有人，屋中之人，欲其不可见而可见也，故吾以六书象形之法行之。

凡画山，不几真似山；凡画水，不必真似水；欲其察而可识，视而见意也，故吾以六书指事之法行之。（黄宾虹语）

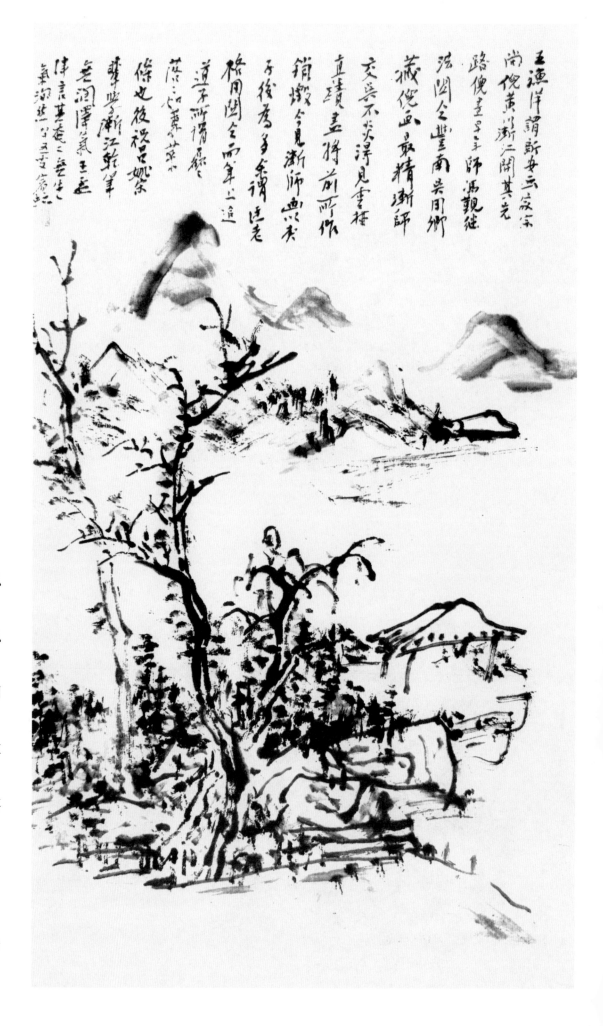

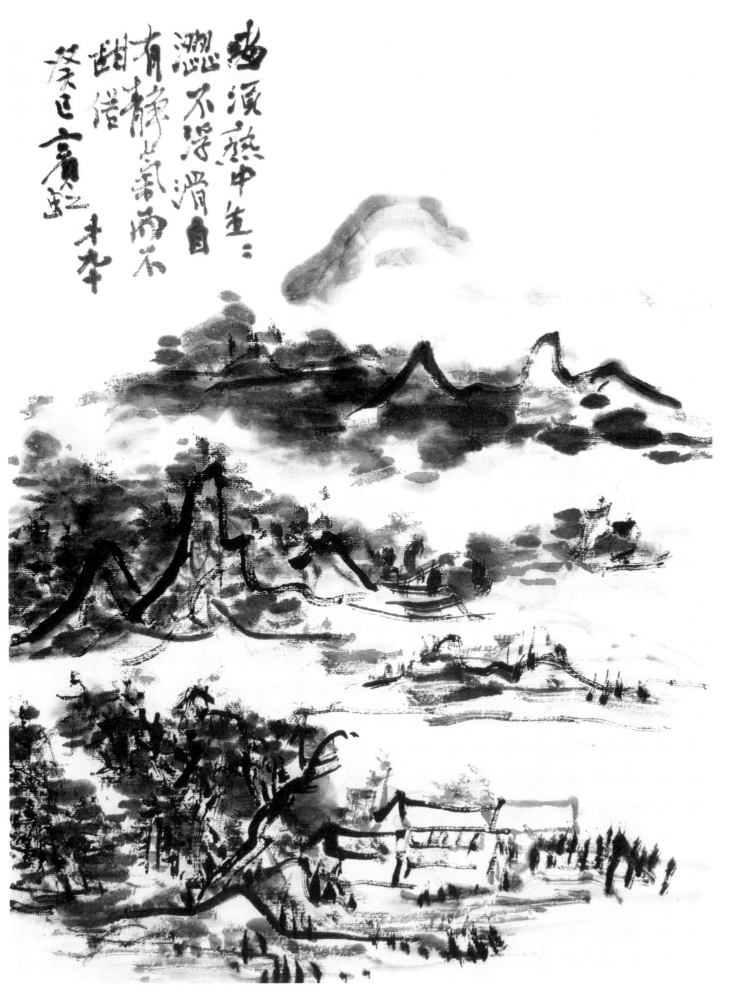

画须熟中生：
涩不浮滑自
有静气而不
甜俗。
癸巳 宾虹 年八十

简笔山水

作画最忌描、涂、抹。
描，笔无起伏收尾，也无一
波三折；涂，是仅见其墨，不
见其有笔，即墨中无笔也；
抹，横拖直拉，非人用笔，是
人被笔所用。（黄宾虹语）

黄宾虹临古山水范图

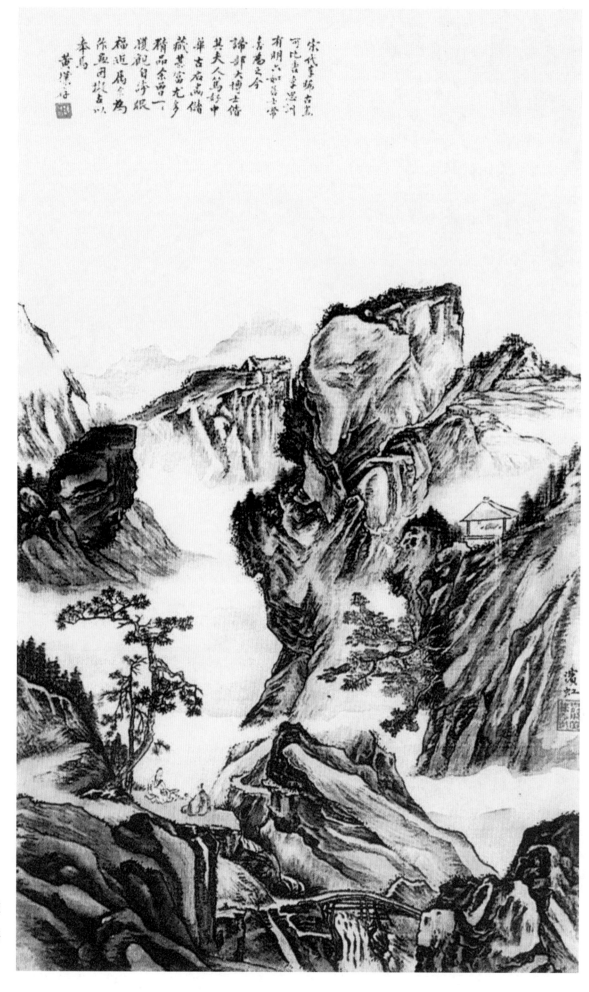

拟李唐画作　黄宾虹

　　黄宾虹非常注重摹古。李唐为南宋院体画家，此作可看出黄宾虹旨在以南宗笔法绘北方山水。

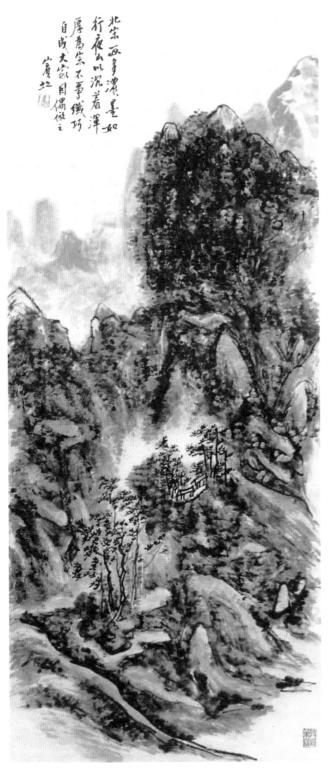

拟北宋山水图　黄宾虹

　　黄宾虹深知摹法古人的重要性，在其创作过程中从未停止对古法的学习。呈现北宋山水宏大静寂之美。

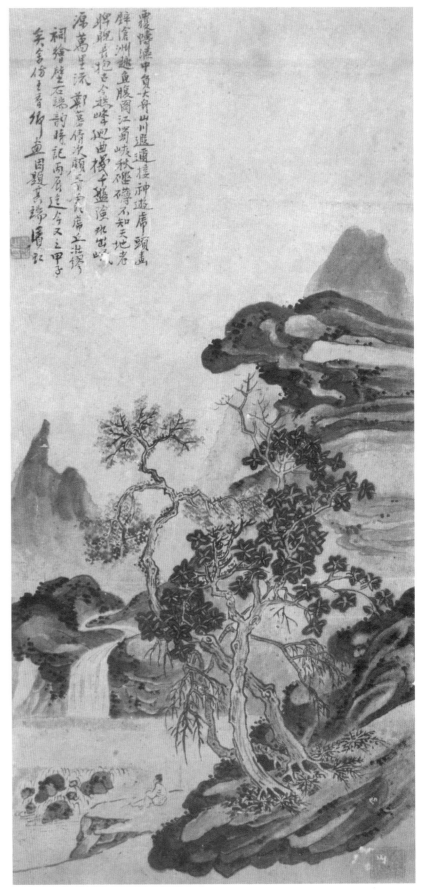

仿王晋卿画　黄宾虹

　　黄宾虹此画临仿具诗意，并将诗画完美地统一起来。

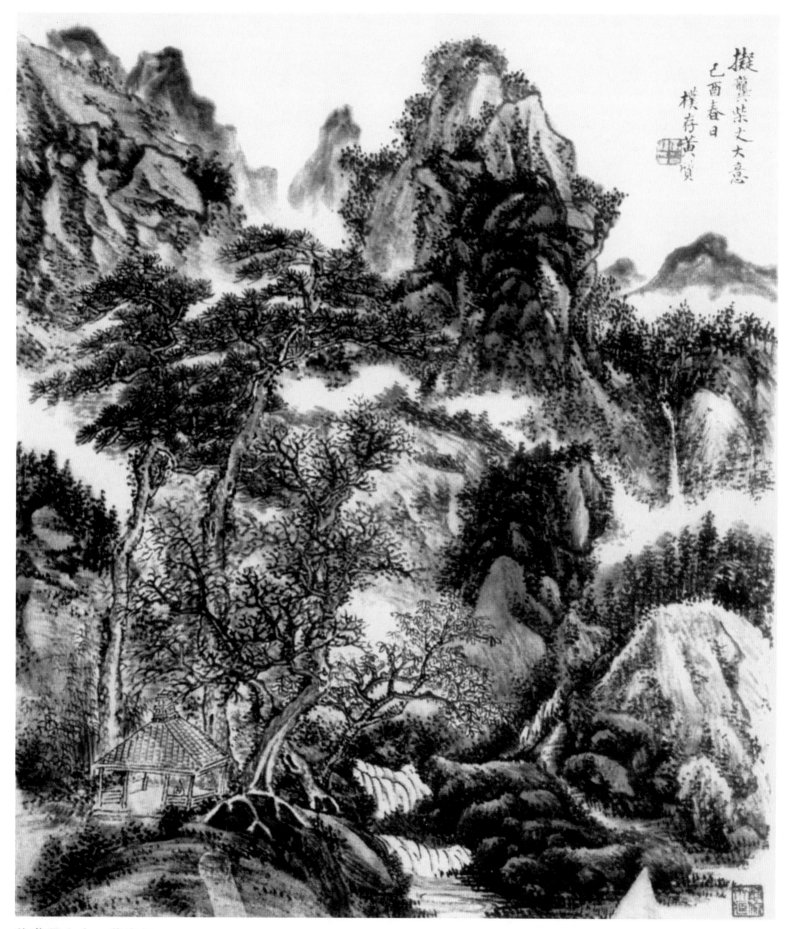

临龚贤山水　黄宾虹

　　此乃黄宾虹将原作的本意与自己内心世界产生碰撞后的产物，属于对龚贤山水的意临之作。

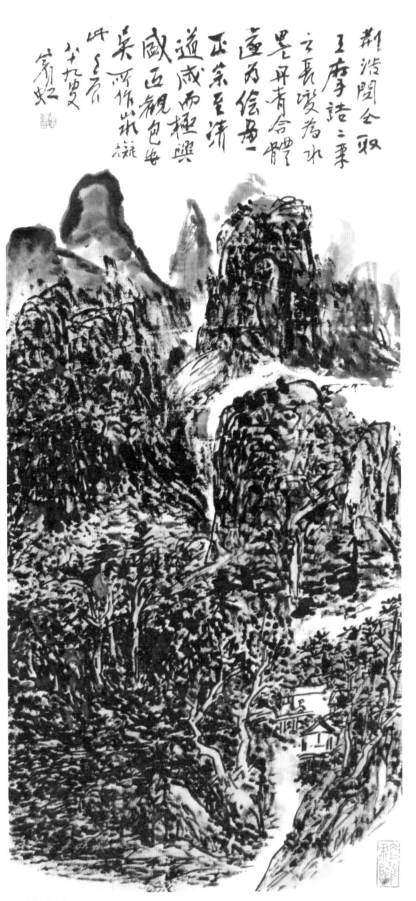

荆浩閒仝取
王摩詰之秉
之長凌為北
是丹青合體
達為繪畫
正宗至清
道咸兩極興
咸正觀包也
吳歷作米雄
虹十九變
岬之岸
賓虹

拟笔山水

此作是对荆浩、关仝山水的意临之作。

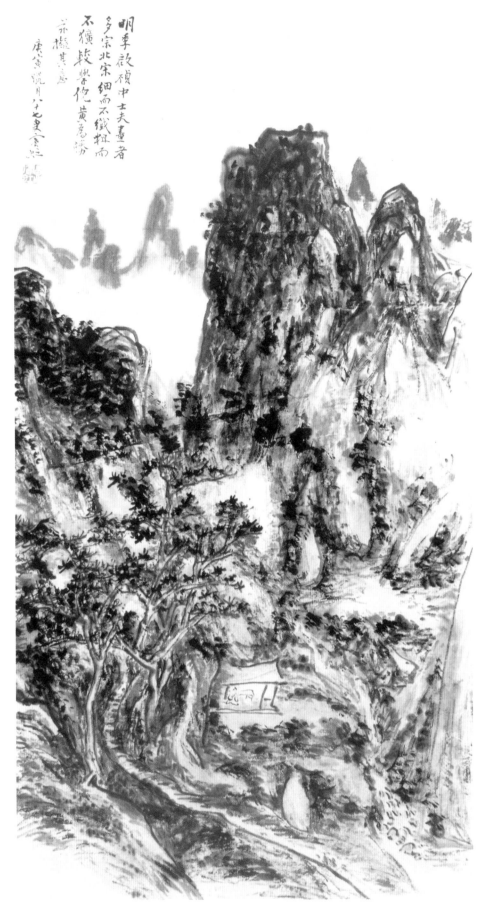

明季啟禎中士夫畫者
多宗北宋細而不織捆而
不獷較樂於黃葛法
宗擬其意
庚寅瀧月十七黃賓虹

拟北宋山水 黄宾虹

黄宾虹集宋代众家山水皴法之特长而自创"兼皴带染法"。

黄宾虹以自然为师，将宋、元画家的创造精神融入胸襟，取精用宏，行万里路，读万卷书，搜妙创真，达到了神化的境界。他曾有诗道："爱好溪山为写真，泼将水墨见精神。"

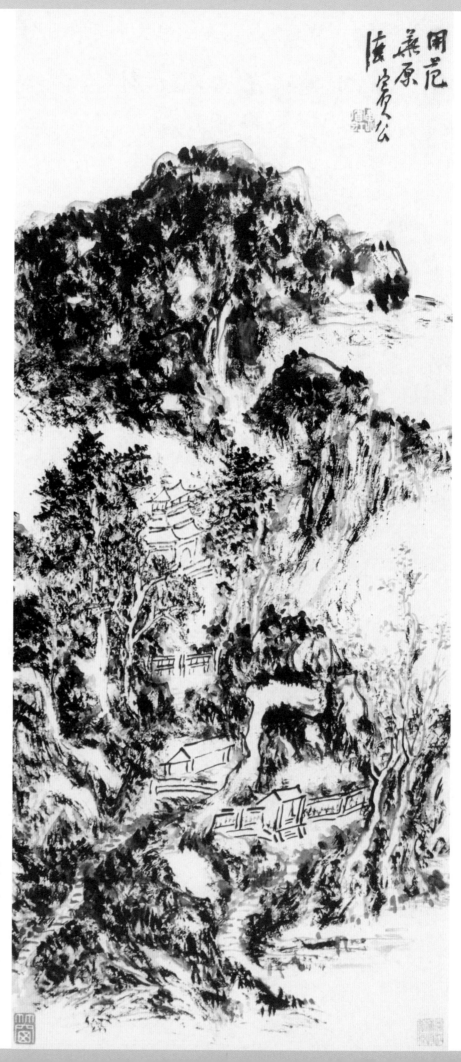

拟范宽笔意图轴

此作呈现的是作者对范宽山水气韵的精到掌握。体现了范宽山水的体积感和浑厚感，以及黄宾虹对师法造化这一精神的刻苦追寻。整个画面明暗对比强烈，近景实、暗，远景虚、亮，画面拉长到幽远辽阔的天际，这是此画不同凡响之处。

黄宾虹山水写生范图

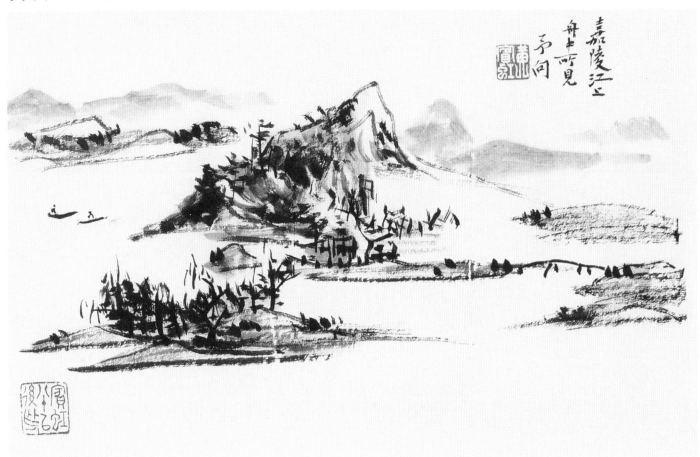

嘉陵江上

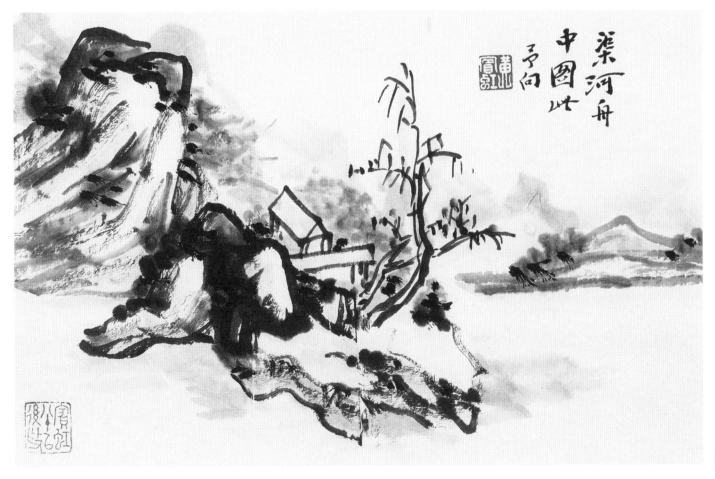

渠河舟中

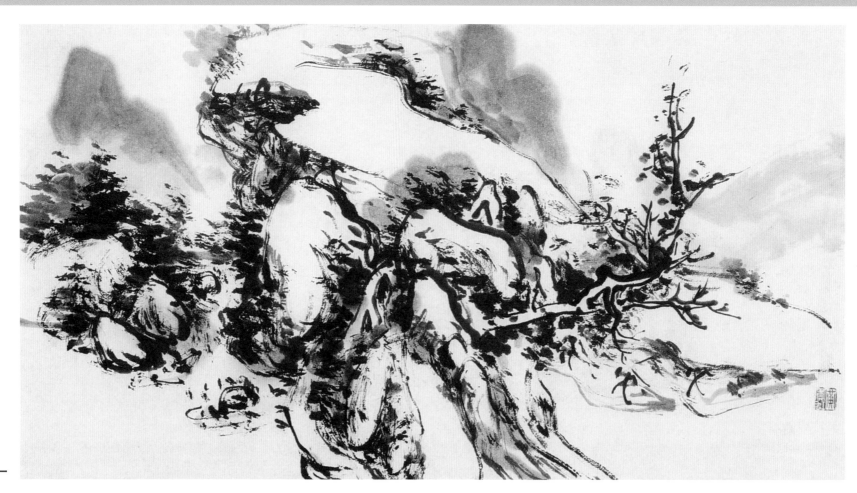

山水之一

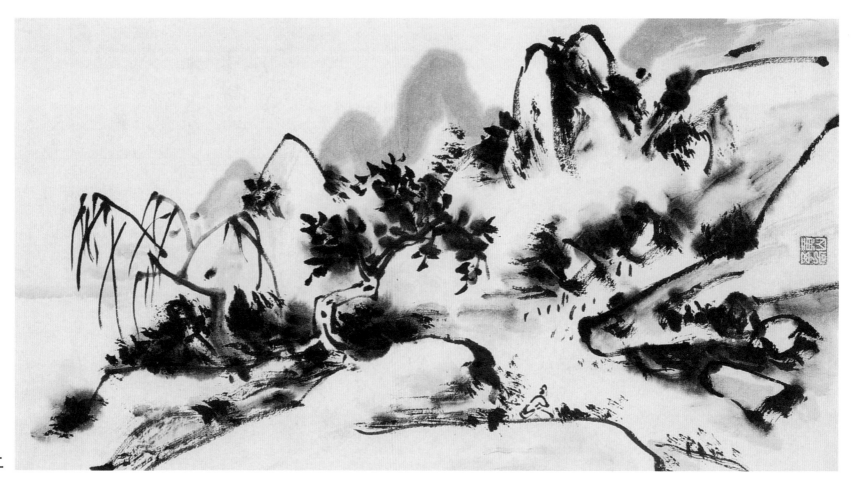

山水之二

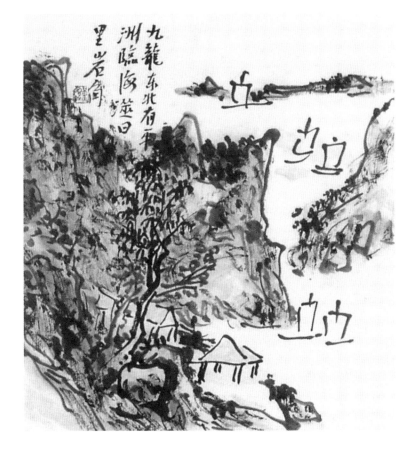

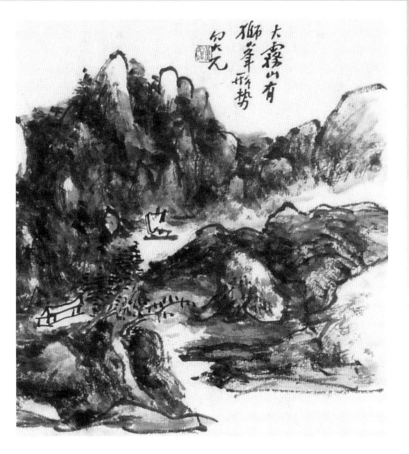

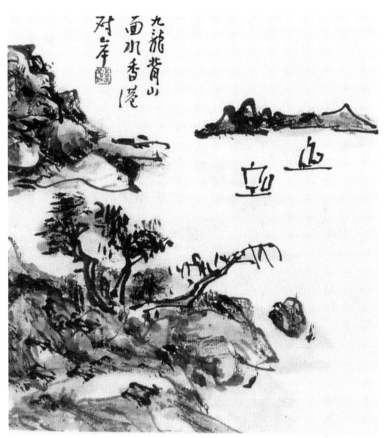

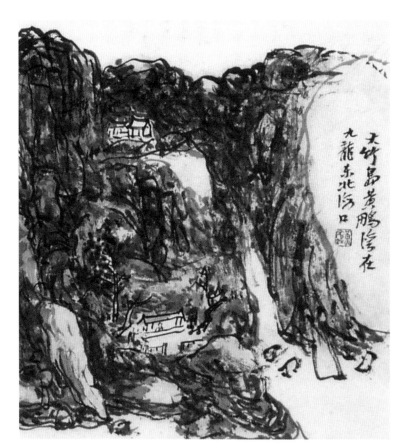

写意写生画稿

 黄宾虹重视写生，在自然之中体会四时变化，地域差异；而后将摹
古学习与写生之法融入创作之中，使其作品自成一格，法备理全。

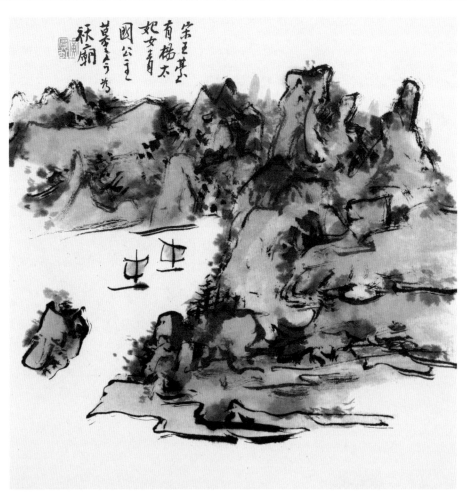

宋王台

　　干、墨、浓、淡、湿，谓墨之五彩，如红、黄、青、紫，种类不一。是墨之为用宽广，效果无穷，不让丹青。且惟善用墨者善敷色，其理一也。（黄宾虹语）

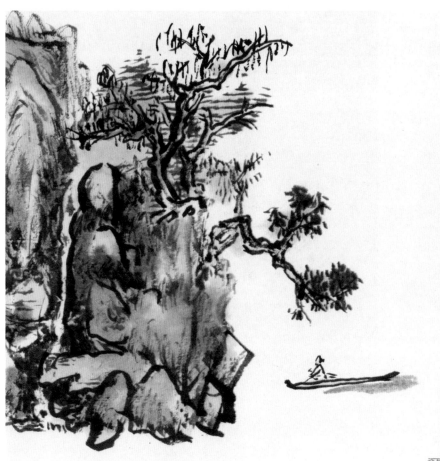

山水

　　古云宋人千笔万笔，无笔不简；元人三笔两笔，无笔不繁，繁简在笔法尤在笔力。（黄宾虹语）

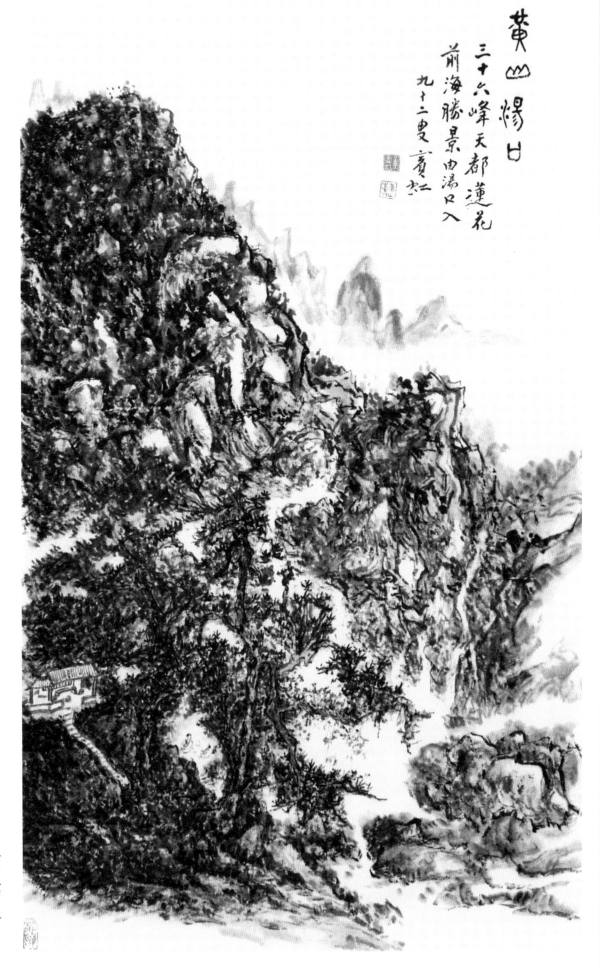

黄山汤口

三十六峰天都莲花
前海胜景由汤口入
九十二叟宾虹

黄山汤口

　　笔墨之妙，尤在疏密，密不可针，疏可行舟。
然要密中能疏，疏中有密，密不能犯，疏而不离，
不黏不脱，是书家拨镫法。书家拨镫法，言骑马两
足跨镫，不即不离，若足黏马腹，则马不舒，而离
开则足乏力。古人又谓担夫争道，争中有让，隘路
彼此相让而行，自无拥挤之患。（黄宾虹语）

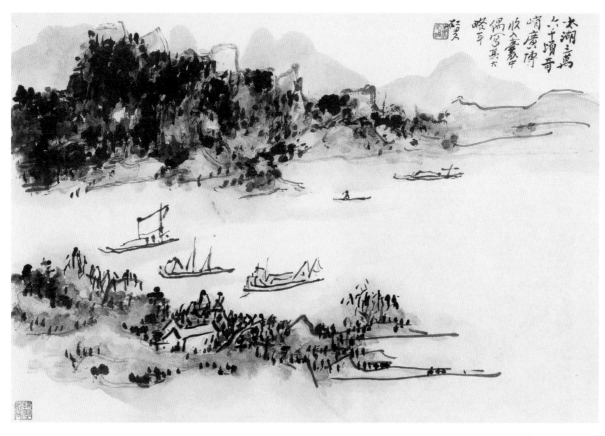

太湖三万六千顷

　　此画描绘了浩瀚的太湖之上，数叶小舟荡漾，远处群山耸立，景色优美，犹如梦境，构图别具一格，设色淡雅。

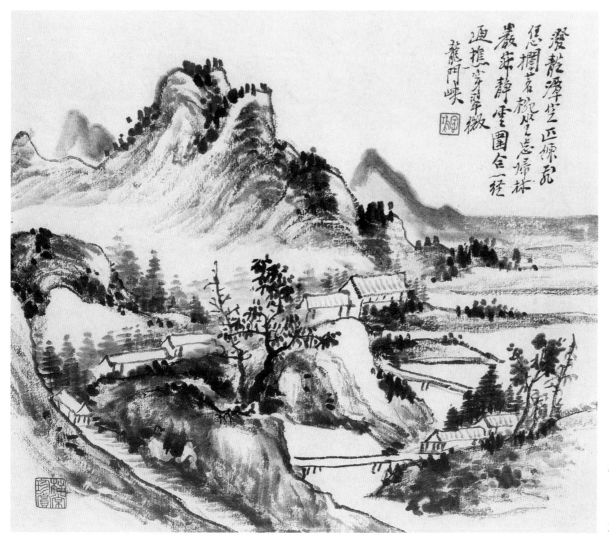

蜀中山水：龙门峡

　　蜀江山水以屋宇林壑层岩叠嶂胜，元人写山水多用此。（黄宾虹语）

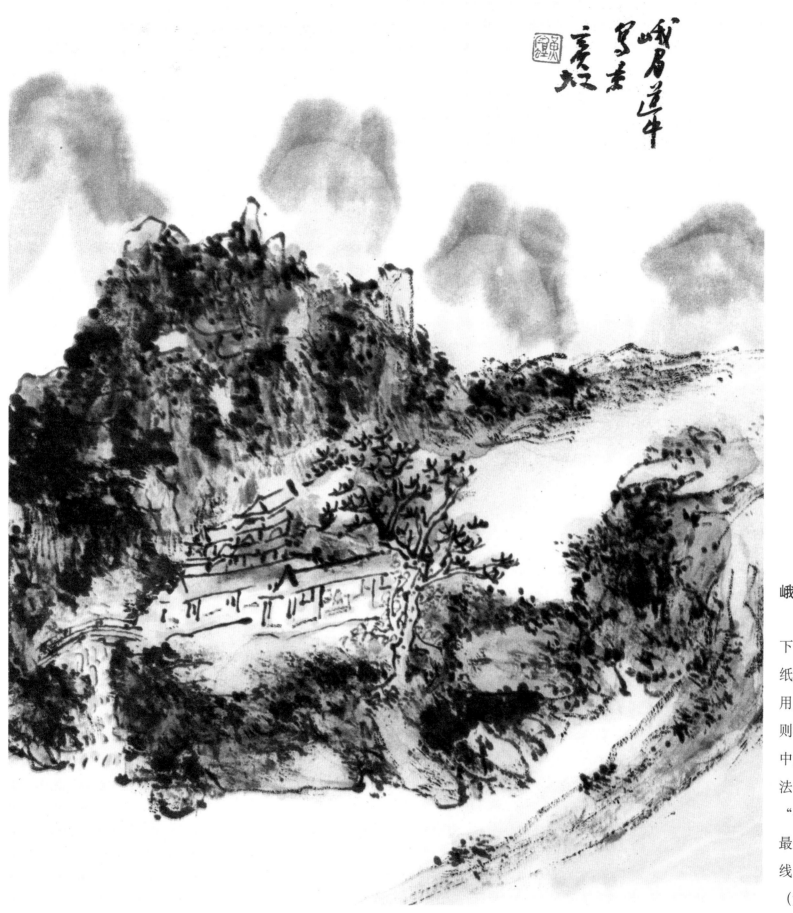

峨眉道中

作画全在用笔下苦功，力能压得住纸而后力透纸背。然用力不可过刚，过刚则枯硬。……刚柔得中方是好画。用笔之法，全在书诀中，有"一波三折"一语，最是金丹。欧人言曲线美，亦为得解。

（黄宾虹语）

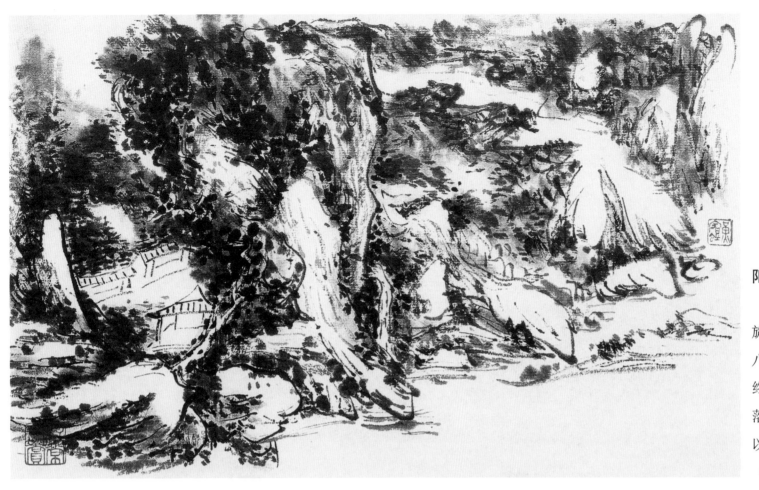

阳朔山水之一

　　一笔之中，起用盘旋之势。落下笔锋，锋有八面方向。书家谓为起乾终巽，以八卦方位代之。落纸之后，虽一小点，运以全身之力，绝不放松。（黄宾虹语）

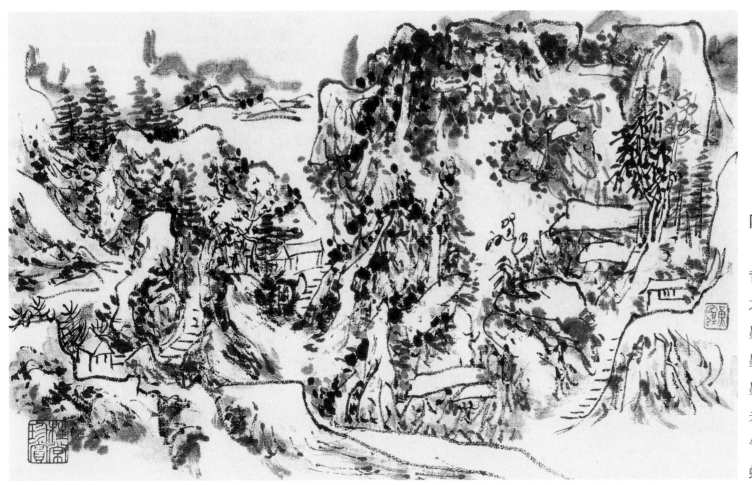

阳朔山水之二

　　物之见出轻重、向背、明晦者赖墨，表郁勃之气者墨，状明秀之容者墨；笔所以示画之品格，墨也未尝不表画之品格；墨所以见画之丰神，笔也未尝不见画之丰神，精神气息，初无二致。（黄宾虹语）

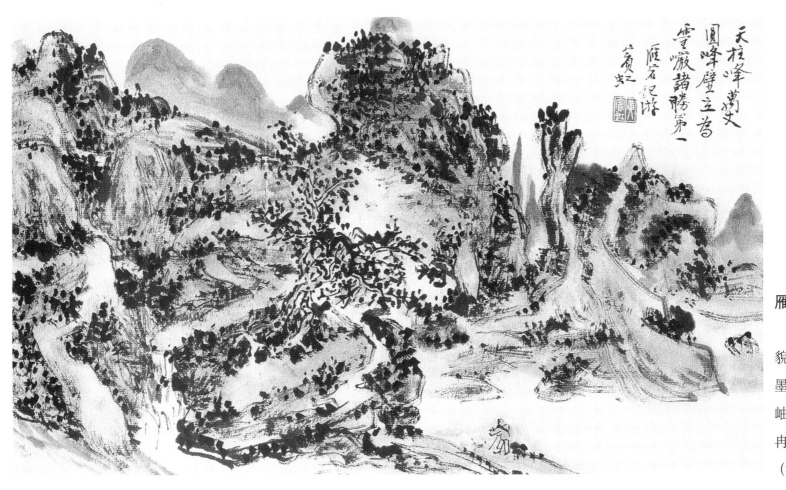

雁荡纪游：天柱峰

　　状写雁荡山川神
貌，渍墨积染，湿笔浓
墨，浓郁深厚，云横林
岫，岩壁耸天，墨气冉
冉，有不可名状之妙。
（黄宾虹语）

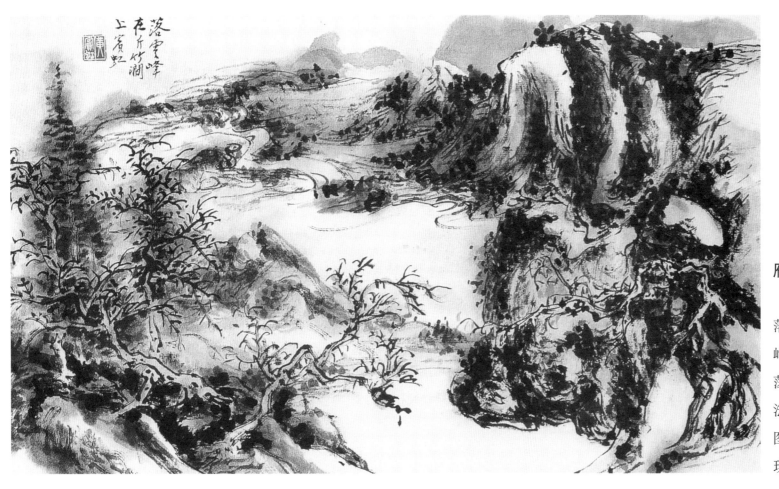

雁荡纪游：落云峰

　　此幅刻画雁荡山
落云峰景象，山石嶙
峋，树木凋疏，云气流
荡。用笔沉实有力，墨
法精到，设色简单，构
图虚实对应，意境表
现十分到位。

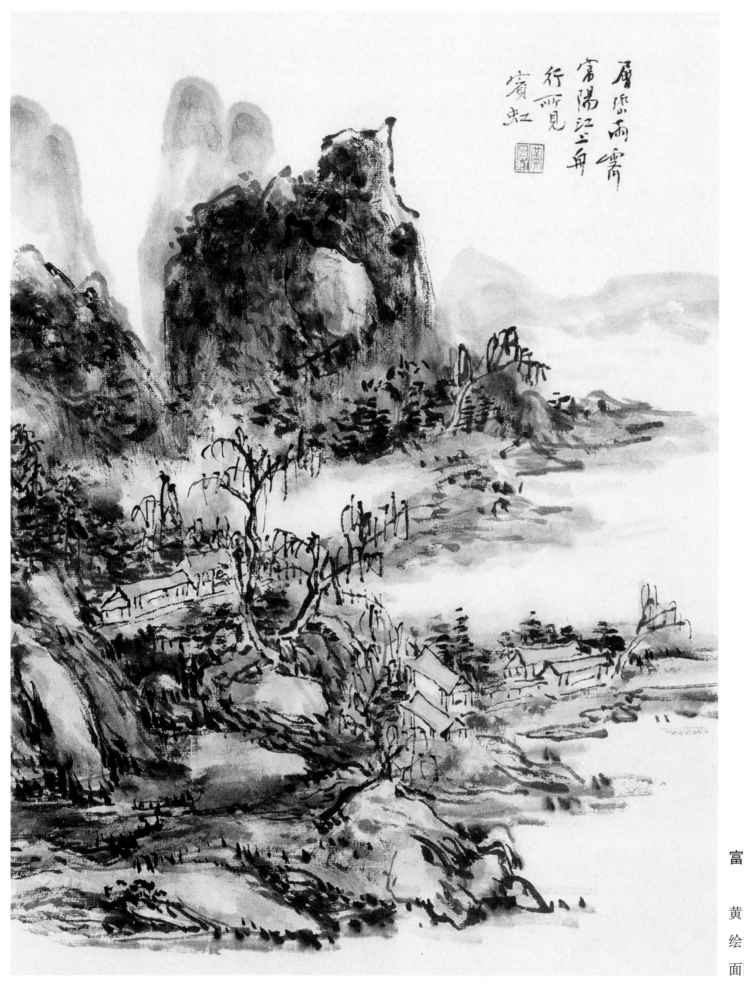

屑絲雨霏
富陽江之舟
行所見
賓虹

富阳江上

　　富阳江景，闻名于世，黄宾虹用浑厚之笔刻画描绘，生机流荡，清新之气扑面而来，观之引人入胜。